U0032523

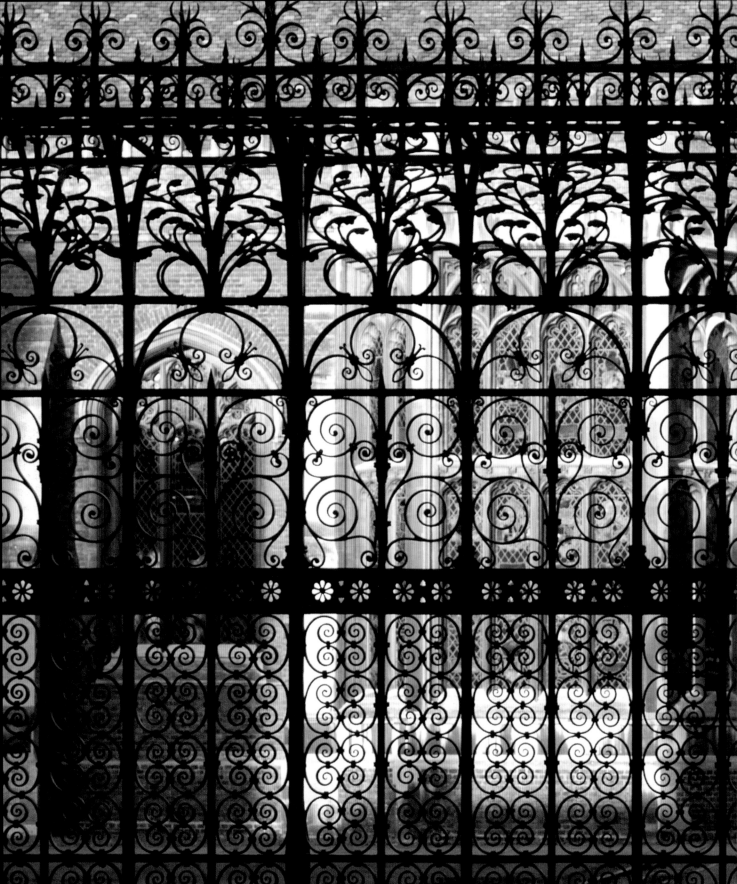

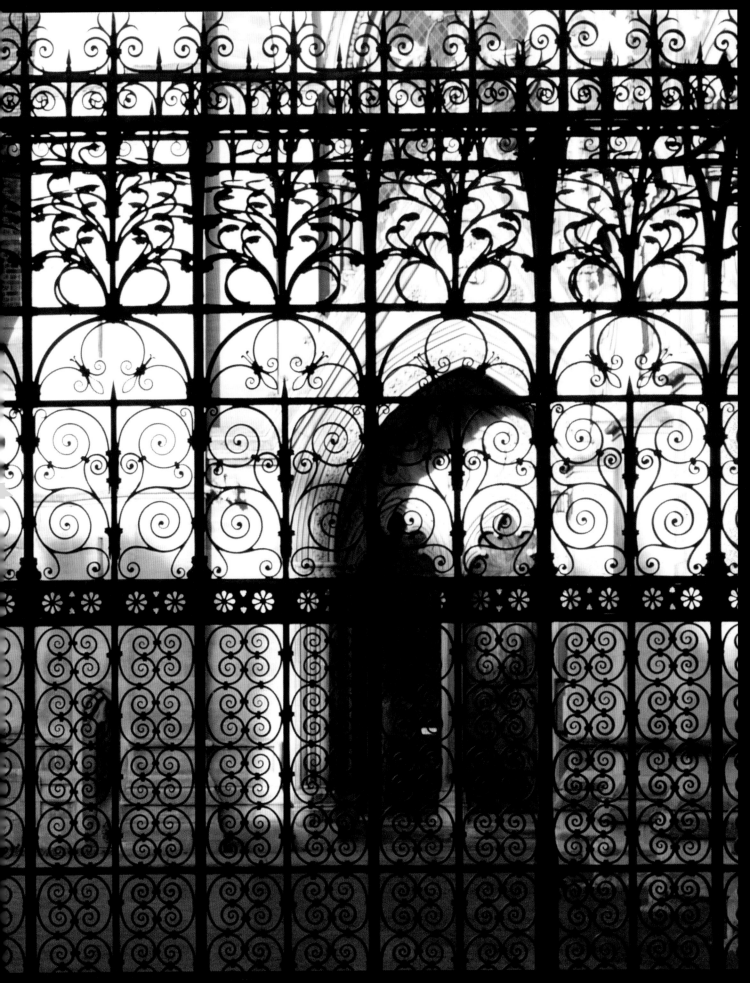

遠在咫尺

羅智成的
攝影之旅

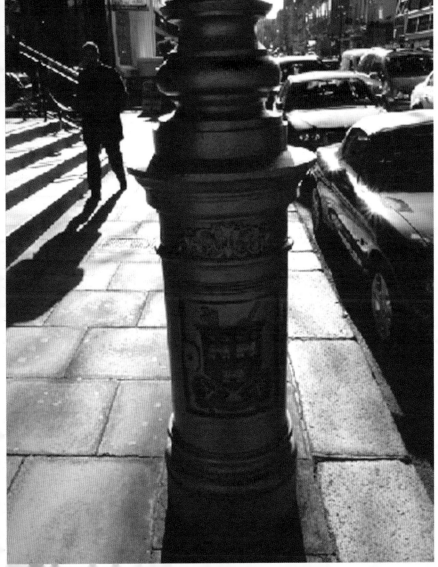

，是從布魯塞爾鬧區一座高樓往下拍的。

日的午後正下著雷陣雨，從窗戶上豆大的雨點就可以看出當時雨勢盛大。

索的心情，漫無目的望著窗外雨景，始終找不到目光可以逗留的地方。但是柯

我必須找個至少足以觸動指頭的動能按下快門。

找，透過涕泗縱橫的玻璃窗，狙擊底下的城市和矗立其中的教堂，一邊玩著變焦

的焦點就在水珠上。

鏡的效果，仔細看你還會看出每顆奇形怪狀的水珠上倒立的教堂。

選這張照片當封面？

象、詭異、引人好奇，而且——決定之後我才發覺——它也許也最接近《遠在

。

過其它的照片當封面，但都因為主題太具體，怕主導，或誤導了整本書的訊息

上的照片「白晝路燈」，是在都柏林的街頭拍攝的。在緊湊行程的空檔裡，我

住這座傳奇城市特有的表情，因此我的心靈狀態有點像像調得過大的光圈，覺

令人暈眩。遊目四顧，頗有遊蕩於《尤利西斯》主角布盧姆意識裡的感覺。它

選項。

不想讓這本攝影集顯得那麼疏離。

名頁照片，定不出標題的西迪布薩特產店，掛著許多木偶和鳥籠，也曾經是我

我在此買回去的鳥籠後來成為詩集《夢中書房》初版的封面）。我十分驚豔於

之流連的這座懸崖上的濱海小城；在彼，白色的屋宇、圍牆和淺藍色的窗框、

野，流洩著異國異境的夢幻光影。

這本書感興趣的東西要大過這張照片。

我喜歡的照片，都考慮過拿來當封面。

頁的這一張沒有，它太繁複了，沒有地方擺書名。我是在劍橋大學國王學院的

的題目叫「鐵鑄的織錦」。

我提到這麼多關於封面的事，因為出版這本攝影集的構想非常久遠，拍照的時間有的超過三十年（有些還忘了時間），正式編排的過程（送掃描、設計版型）斷斷續續也超過十年；不但封面做過多次的改變，開本做了多次的改變，版型做了多次的改變，作品的內容，包括照片與文字也做了多次的改變。

的確，終於付諸行動的這次的嘗試裡，我要呈現或表現什麼東西？哪些照片因此要放哪些不要放？讓我費了不少心思。

在《遠在咫尺》之前，我出版過幾本文字與照片相搭配的作品，例如最早先的《M湖書簡》、《亞熱帶習作》、《南方朝廷備忘錄》和遊記《南方以南·沙中之沙》；甚至詩集《地球之島》與《夢中書房》也都安插了少量攝影圖片。它們都不是攝影集，攝影集至少要讓影像作品自己說話、獨立呈現意念。但《遠在咫尺》算嗎？我在作品的前前後後作了不少文字說明、論述，唯獨相關的參數付之闕如：光圈、快門、型號甚至攝影日期都沒有交代，很多已經忘記，很多我甚至不曾去注意。但是，我試圖做到圖文分離，盡量不要讓文字影響、干擾讀者單純感受影像的樂趣。

既然提到早先出版的東西，那要不要讓某些圖片在此再出現？還有，仍未放棄出版念頭的其它遊記，例如：上海、香港、新疆、加州、斐濟或帛琉，我拍攝了更多照片或幻燈片，在這裡如何淺嘗即止？在這本攝影集裡，一個城市、地點或主題最多挑選幾張照片？選擇標準為何？

我一直猶豫不定，也反反覆覆修改本來的決定。進到美編的手中做完稿時，我都還多次大量置換照片，弄得工作團隊人仰馬翻，在此可真要感謝江宜蔚的不厭其煩。如今，擺脫每次必然出現的出版焦慮症候群，硬著頭皮把它推出來，實在心虛又興奮。

「遠在咫尺」，Far inside，是自創的，自己也很喜歡的書名。它傳達了這些外在影像的內在性，也傳達了這本攝影集的根本目的：呈現我在旅行或在某些特定場合時知性、感性與隨性的影像記憶。這些景物拍攝的地點或許十分遙遠，但是它們被看見、被記住、被存放的地方卻很近，就在心底。

我在旅行中尋找什麼呢？

——也許不該這樣問，我有太多的旅行根本是不為什麼的，至少不為審美或藝術創作。

如果問，在旅行或某些時辰，我拿起相機，要尋找什麼呢？似乎是比較好回答的問法。因為拿起不輕的相機來拍照並不那麼方便、容易，以致於這個動作需要一個目的。

我對攝影技巧並不那麼在行，但只要到某個有所期待或印象深刻的地方，尤其是旅行，我就不自覺想要藉這個工具來做點什麼。部分原因，也許是對繪畫的一種補償心理吧？我曾熱愛畫畫；和文字一樣，它是我自我表現最嫻熟的工具之一，辨識性甚至更高，但我一直沒有足夠時間經營這個領域；也許，是我需要影像來傳達文字力有不逮，或文字顯得多餘的訊息。許多心靈被觸動的時刻，我們只想把第二人稱的你帶在身邊，親臨現場，心領神會、心意相通，但我無法帶著你到處遊蕩，攝影就是我眼睛的錄音機。

仔細想想，在這個時代，攝影真是方便又神奇的創作工具，可以在這麼短的時間看清楚許多事物，並在更短的時間裡把它記錄下來。如果你覺得不滿意，還可以把握時間，一次兩次三次試到滿意為止。我真的就常常這樣，按快門的時候，只有某種掠奪美感的快意，毫無懸念、毫無壓力；這本書許多照片的產生或出處就可以證明；它們從道貌岸然的大機器到手機、傻瓜相機都有；從相片、幻燈片到記憶卡都有（由於從事過出版事業的習慣使然，來自相片的極少）。

自然而然地，文字和攝影都是讓我流動的心智客體化、可被觸及不可或缺的工具。

透過鏡頭我到底在尋找什麼呢？

讓我分神，讓我呆立原地，讓我架出笨拙的姿勢，讓我喃喃自語……

非常困難的簡單地說，我總是在尋找某種「異質的」元素；

新、鮮、奇、異於熟悉或慣性之物的，一種可以被感官分辨出來的粗略或細膩的差異，一個逗點，一個句號，一個無依無靠的視線可以暫時，但滿足地駐足的對象，或難得的視覺盛宴，非比尋常、非同凡響。

「異質元素」是我「心靈的新陳代謝」理論裡非常重要的概念。

什麼是「心靈的新陳代謝」呢？

一般的「新陳代謝」，泛指生物與體外環境進行物質或能量交換，以維持生長或生命。我諧擬了

這個術語，用「心靈的新陳代謝」來描述「透過新的知性或感性刺激，更新我們疲憊、空虛，因為過度反覆而枯燥的精神狀態，再造活力、恢復敏銳官能與積極的態度」這樣一個過程。

在前工業時代，人類勞力而不勞心，他們通常只意識到肉體的耗損與修復；到了我們這個競爭激烈、資訊爆炸、充滿各式刺激、各種焦慮的後工業時代，由於精神、心靈上的大量耗損，讓我們不得不頻繁地進行「心靈的新陳代謝」。

「異質元素」，或各種新的官能與心智上的刺激，同時也是美感經驗的重要元素。透過鏡頭對異質元素的辨認、篩選，我尋找、捕捉、安排、創造——甚至定義著不停擴大的美感經驗。

鏡頭限制了眼眶，限制了視野，鏡頭的本質就是選擇。
來自眼睛的選擇，來自連結著心靈或大腦的眼睛的選擇。透過鏡頭，我的眼睛像某種嗜美的生物，具備著「趨光性」、「趨異性」、「趨根性」、「趨群性」以及「趨己性」的生物本能。無論結果成功還是失敗，按下快門的當下，我一定自以為觸發了或滿足到其中一種根性。

我相信這五個類型的審美經驗蘊藏著最豐富的異質元素，因此在這本攝影集的編排上，我大膽地把所有作品分到這五個範疇，或主題裡。
當然，我們都知道，絕大部分的作品幾乎同時也可以被歸到另外一個範疇，或不止一個範疇。但至少，通過分類，我提示了讀者，在按快門的當時，是哪一件刺激主導了我的眼光。

比較可惜的是，在多次搬遷，以及多年來斷斷續續的整理工作之後，更多珍貴的圖片或檔案，陸續消失或塵封於它處，到出版前夕的此刻仍舊不知下落；例如：美國東西岸、奧地利、布拉格、北海道、羅曼蒂克大道等，那些當時辛苦攝取、翻看再三的作品，幾乎都銷聲匿跡。我希望，如果可能的話，在下一本攝影集裡把它們秀出來。

進廠時刻迫在眉睫，我卻處於一種過度緊繃後的恍神狀態，迅速失去對自己作品的判斷力。雖然很多想擺進去的擺不進去，應該拉下來的總覺得拉得不夠徹底，但是編輯程序已經結束，十年多的時間仍舊無法改變《遠在咫尺》匆促完成的宿命。無論是喜歡還是不喜歡，我希望讀者翻開這本攝影集時，會在許多想法之前，被誘發出我在前面歸納出來的那五種根性，好像站在我的心底，和我一起看風景、一起旅行一樣。

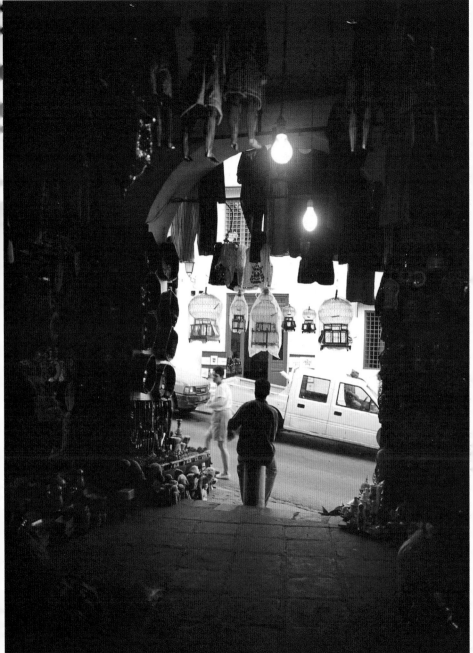

FAR INSIDE

…性」是我按下快門的主要衝動之一。可能也是最原初的。

…視覺，讓我們看見一切。

…此存在。

…影，影呈現存在，表現並解釋存在的狀態。

…的視覺如此細膩，看得見光影的變化無窮。即使如此，光還是遠大過我們的感官可以…的範圍，遠大過我們的心靈可以承受或反應的極限。那種裝不下、撐不住、心思滿溢…或視覺衝擊，也是我不由自主拿起相機，並絕望地按下快門的時辰。

…予我們繽紛滿目的色彩，光賦予我們解像力，光賦予我們勇氣——
…我們看得見，我們就無所畏懼。
…可以隨時讓我們產生錯覺。
…往往被光所遮蔽、往往被光所扭曲；
…我們的生活環境裡有太多太多的物件，
…有各自的方式或表情去回應光的照耀，
…不想和我們分享它們與光種種不同的關係。

…頁右下方編號 No.1 的照片，構圖非常簡單，主題就是光，或光的顯現。在倫敦一棟新…那時，我脫離參訪隊伍，探到一個閒置的辦公空間，裡頭除了地毯空無一物，只有…光點對準走道盡頭的光源，整個空間立刻被調暗，留下這幅「光點暗了空間」。

…跨頁，編號 No.2，是我極為喜愛的照片之一，也總是我序幕之作的首選。
…年底在烏許懷亞港的半山腰拍的。那時正是黃昏，大大小小的客輪正出發到一千一百…極半島進行巡航之旅。金燦燦的霞光映照著「畢哥水道」深邃的海面，透出一份遙遠…的神祕氣息。
…球上還有什麼地方比南極更遙遠呢？此刻我離它這麼近，卻依然覺得如此遙遠，就像…念一樣，我知道即使我踏上南極，在我心目中它仍是那個遙不可及的地方。
…哥水道」的畢哥，英文是 Beagle，指的是米格魯種小獵犬，紀念的就是載著達爾文去…島的那條「小獵犬號」。駛出「畢哥水道」就是德雷克海峽，再經過兩天兩夜的航程…

同樣美滿的黃昏，我在斐濟佛默島（Vomo）南端的龍蝦餐廳，拍下了編號 No.3 的「忘記開張的海邊餐廳」。斐濟是個非常迷人的地方，有三百個島嶼散佈在美麗的海域上，其中有些小島本身就是一座飯店，我本來還想把關於斐濟的一萬餘字的遊記擺在這裡，怕喧賓奪主而作罷。

但我仍忍不住告訴你，在那篇遊記裡，我寫下這樣一句話：

「在斐濟的夜晚，星星是最大的光害⋯⋯」

第三個跨頁，編號 No.4，是我在西安大雁塔附近的 Westin 飯店電梯間拍攝的，題目叫「照進來的光在時間旅行許久」。

我一向執迷這類簡單的構圖，特別是它同時蘊含著豐富的光線作用、表現出光與影錯綜複雜的關係，包括底光、逆光、反光以及輕微沾染上的光等等。

整個西安城此刻正以極浮誇庸俗的方式，消費著他們所理解的大唐盛世文化，我獨在這小小的電梯間領略到些許的懷舊情懷。

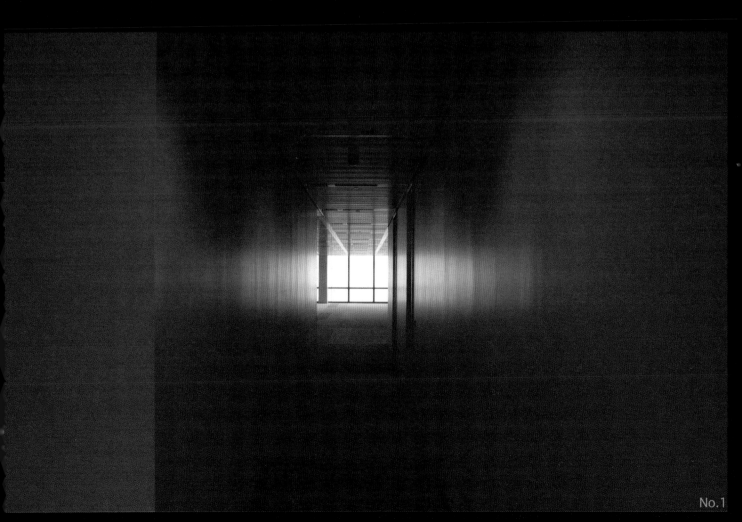

No.1

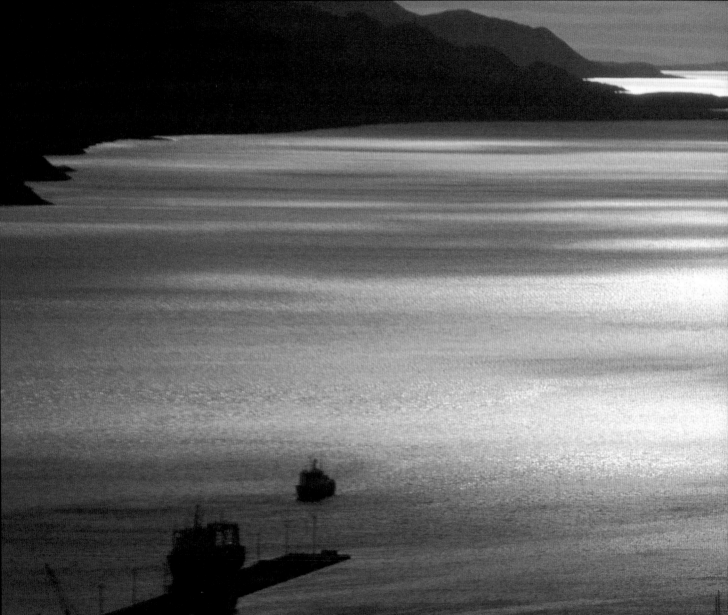

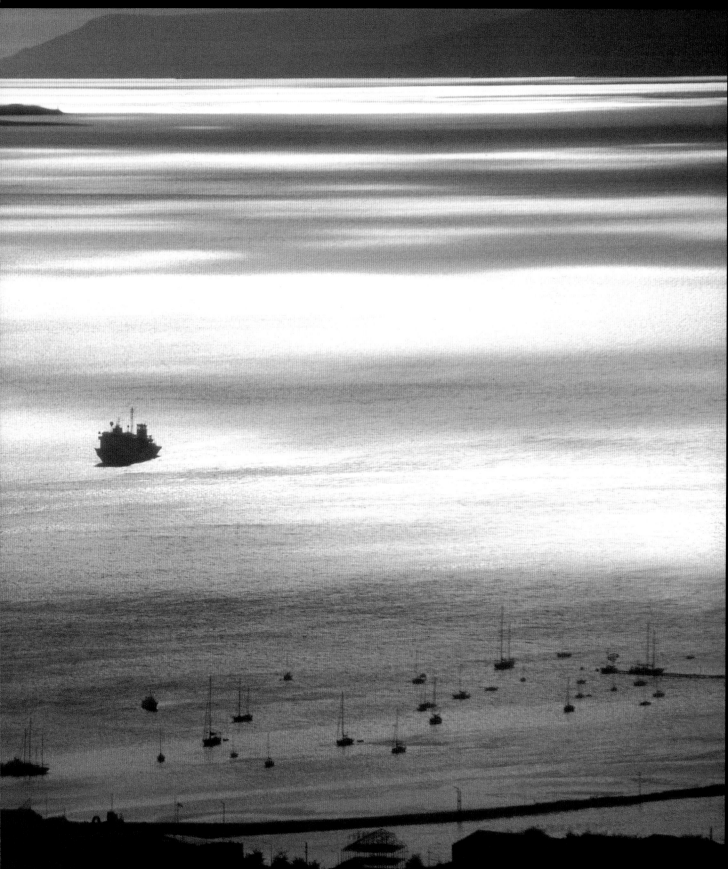

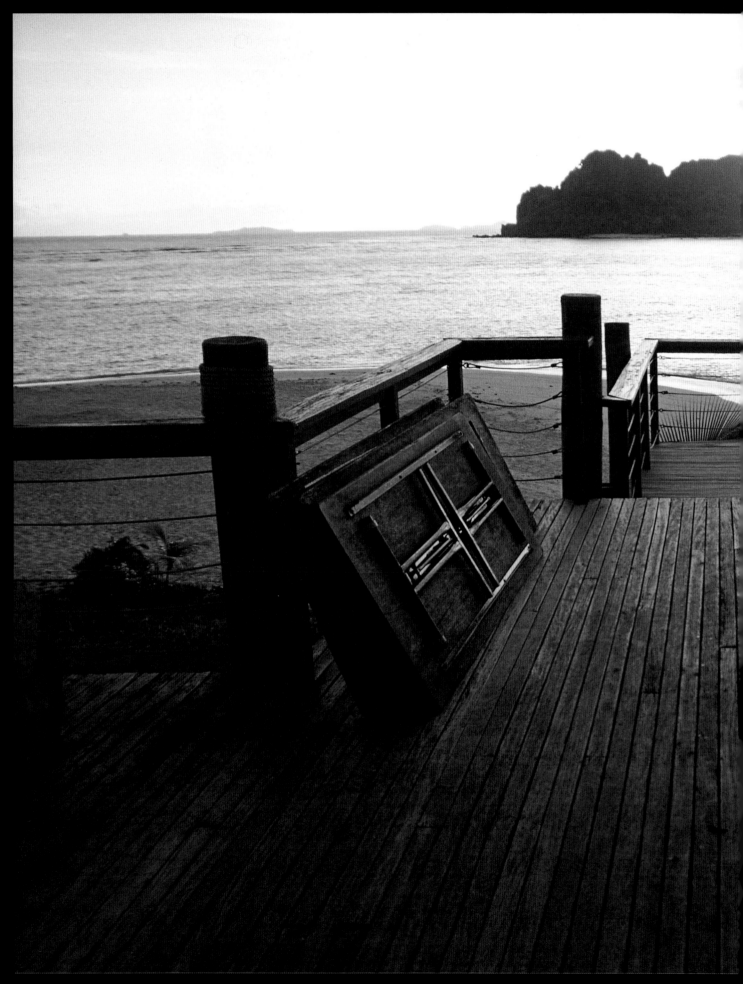

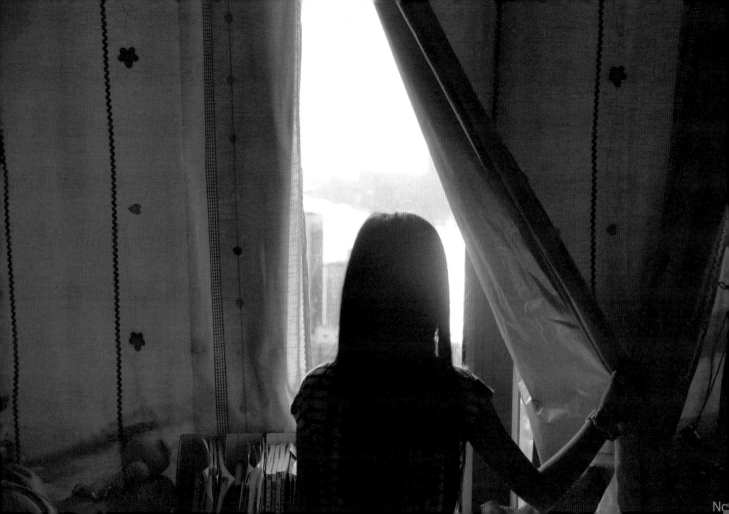

我原本選來作「趨光性」篇名頁的，是一張女兒掀開她臥室窗簾的畫面，No.5，「光的起舞式，Plea」。

那個時期我們住在港島砲台山往山上走的雲景道上，每天面對維多利亞港的無敵海景，累積了無論陰晴寒暑、或遠或近的許多照片。但這次我沒看到海，只被光傾瀉進來那一瞬間的景象深深吸引。隨著捲簾人持續的動作，射進來的光翩然起舞，並被色彩豐富的窗簾布渲染出複雜的表情。

下一個跨頁繼續表現光的重要性。2012 年那次旅行，離開西安前往西藏之後，我目擊並體驗到預期中的文明異境與大自然異境。當然，又一次帶回了大量的照片。它們記錄了整個旅途中我內心的衝擊、悸動與讚嘆。

當你拍攝的對象有強烈風格、太有獨特性時，攝影者的個性或觀點就會受壓制而出不來，這正是「藏傳景物」的陷阱；唯有 No.6「夜晚更接近永遠」稍能以我的方式，來表現這座在山的剪影之前微微發光的神聖居所，帶給我的異樣寧靜。

遺世獨立的布達拉宮像眾神遺留下來的庇護之所，不捨晝夜守護著祂眷顧的子民；黃昏的霞光從山後透出，讓人驀地想起這些光是直接由近兩億公里外的太陽射出來的。

我在西藏的深刻體悟之一，是在這個地方，你會漸漸忘記從人的觀點、從國家或文明的觀點，而是直接就把地球當作一個星球，來看待這片廣袤的地表地貌。

光在大部分的時候是最自然的存在，像空氣，不見得會引起人們注意。即使如此，在許多旅行的時刻，光的活躍還是屢屢攫住我的目光，讓我意識到它的存在與無所不在。

在我最深的幾次印象，光幾乎主導了整個風景、主導了我的視覺甚至我的感覺。

有一次我開了一個多小時的車，獨自到加州的棕櫚泉，想仔細看看為了降低室外溫度，城市普遍使用的灑水噴霧器。在沙漠的正午，陽光竟然可以強到讓整個景色有如負片，讓我的視覺像相機一樣的變暗，讓金屬含量並不高的整片岩石在暗中閃閃發亮。

在普羅旺斯，則是比在任何地方都來得鮮明亮眼的顏色，或者，往往是，像陽光從土壤直接提煉出來的橙橘磚紅等「太陽色系」，不時提醒我光線的存在。

我甚至在想，歌德如果到此小住一陣，也許他就不會再堅持所有顏色都是由各種灰階混合而成，而真心相信顏色都是從陽光分解產生。

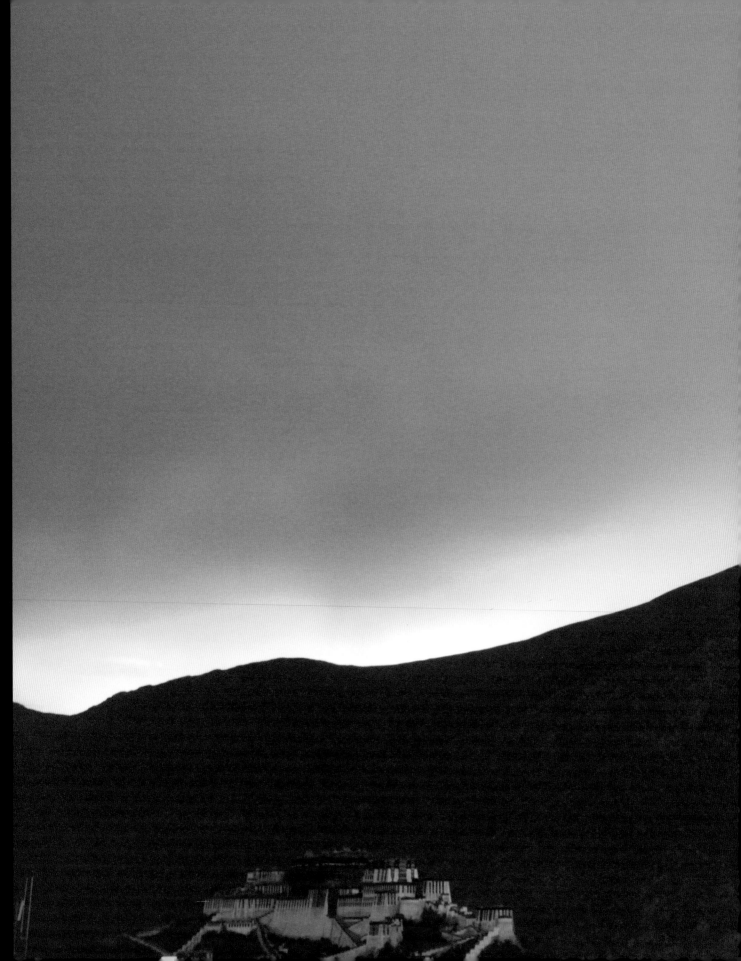

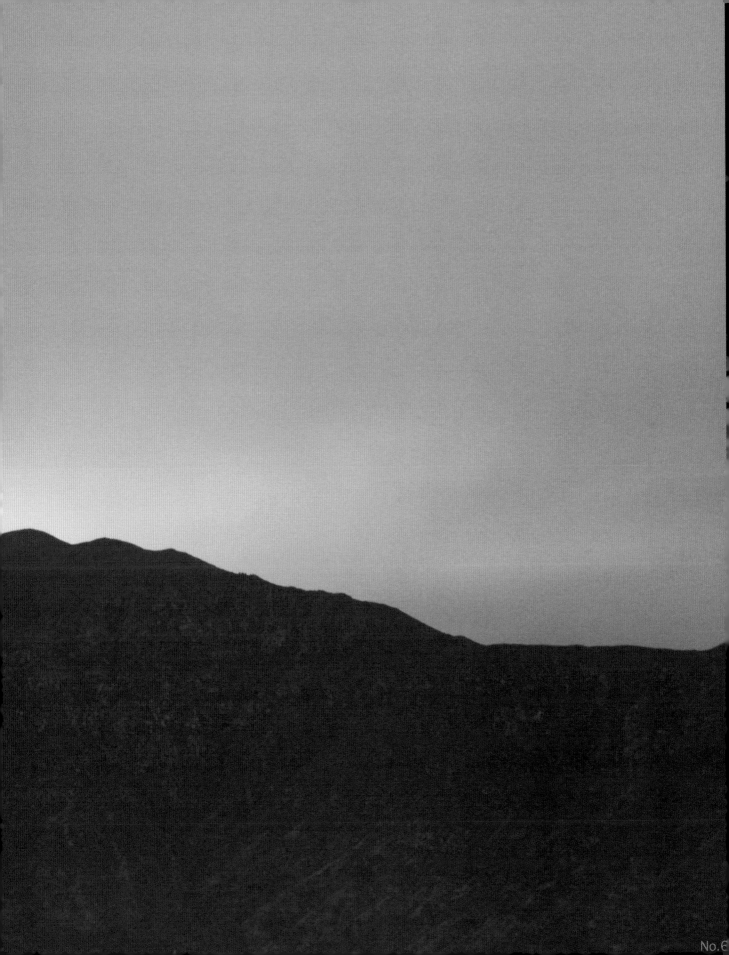

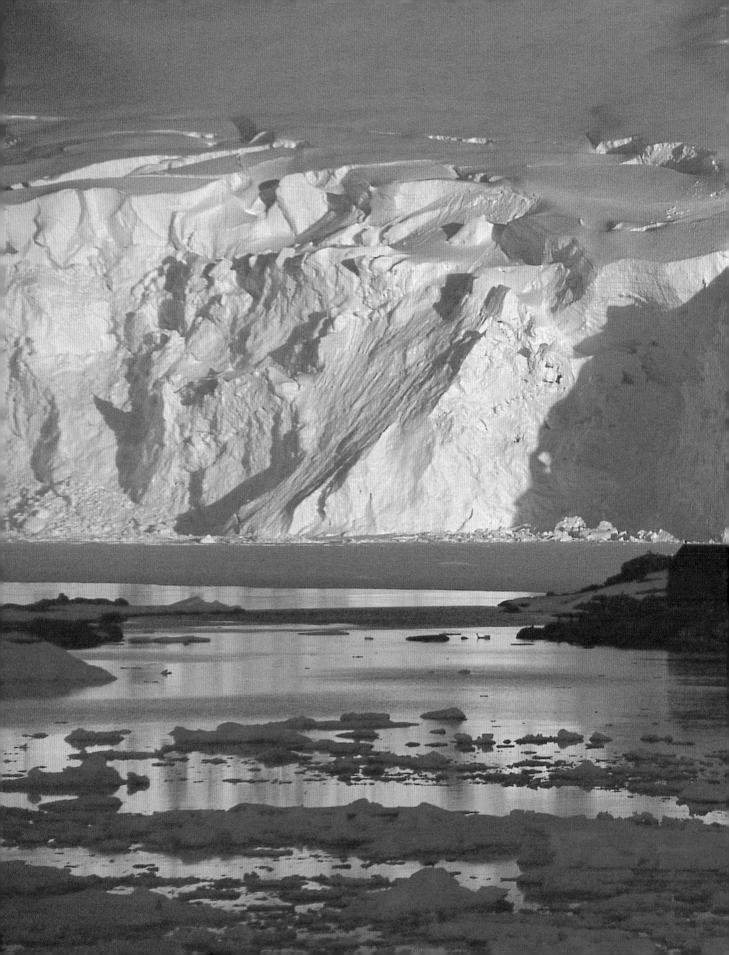

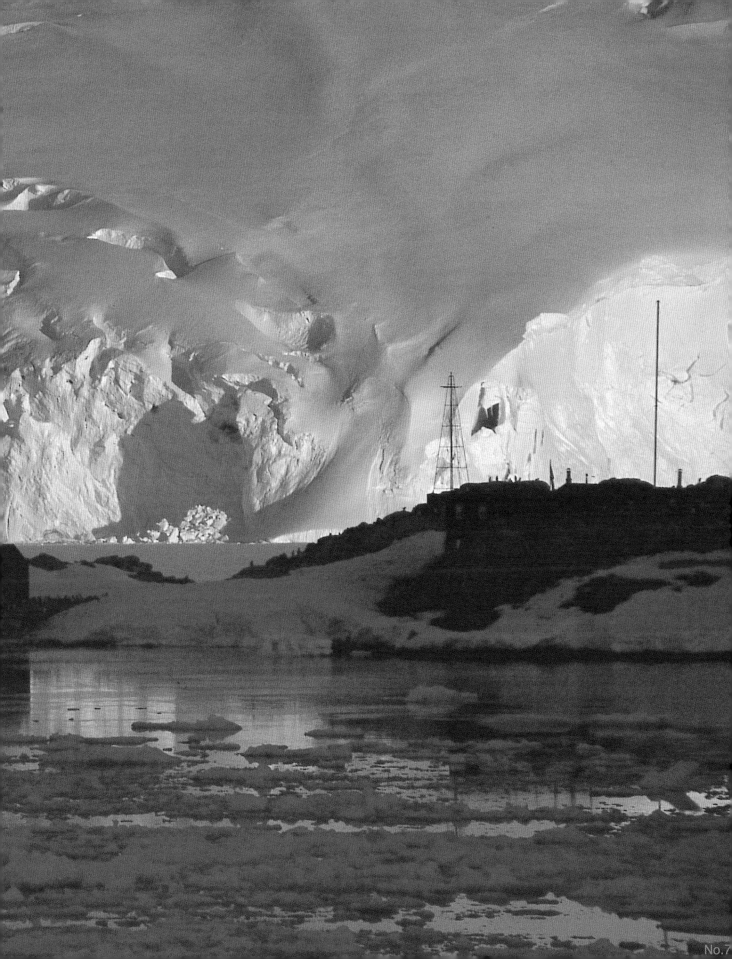

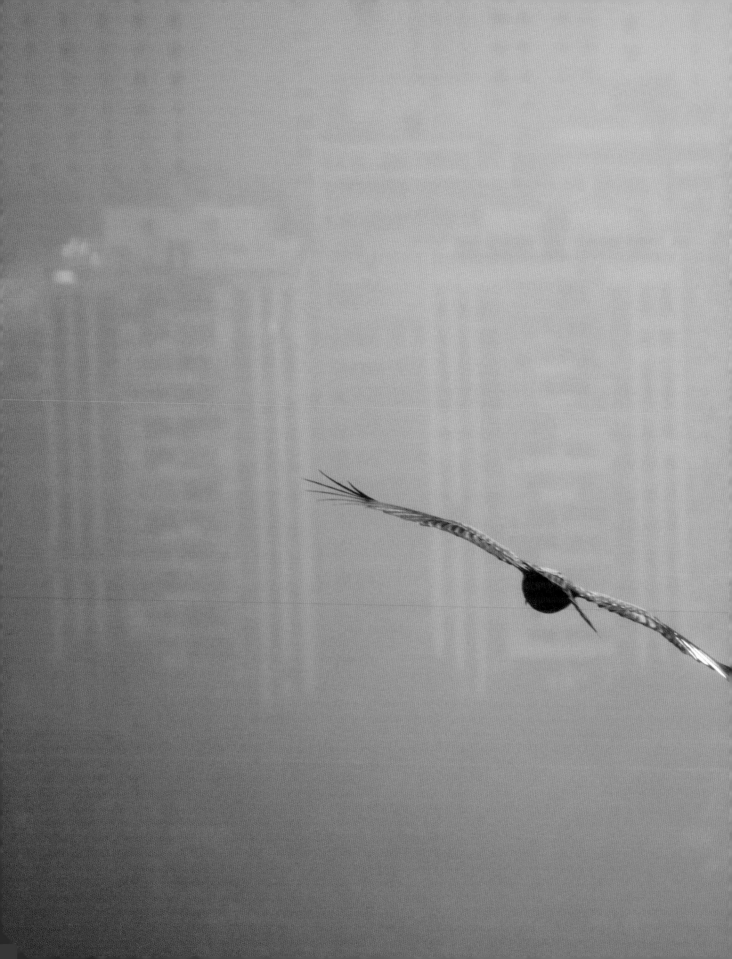

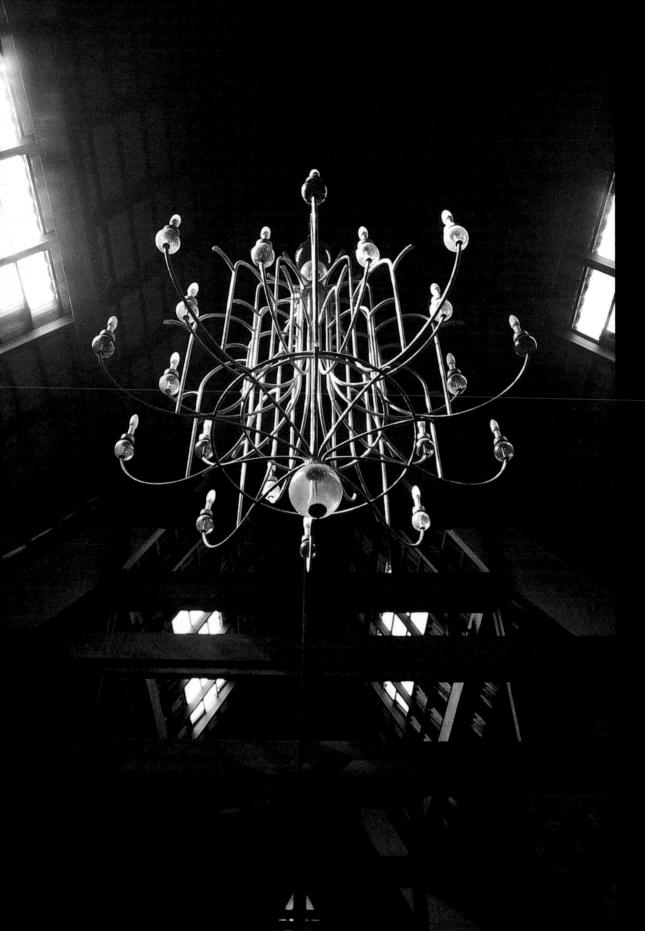

但是只有在南極半島，陽光真正的灼傷了我的眼睛。

在南極巡航的旅途當中，地球上其它的景物和顏色漸次消失，只剩下藍色的大海與天空，白色的冰山、浮冰與島嶼。

漸漸的，藍色越來越少，白色越來越多，直到我的視野被單一的雪白所填滿。

基於專家的勸告，在白晝我們通常都會帶著墨鏡。「光線太強，會灼傷你的眼睛。」

他們說，我們也就乖乖照辦。

除了經過利馬水道的那天下午，我一直待在最適合俯瞰前方的船橋裡。為了拍攝目不暇給的各式奇觀，我並沒有戴上墨鏡。不知過了多久，我的眼角竟開始灼痛，「雪盲？」我猛然想到這個陌生神祕的字眼，趕緊戴上眼鏡。

在那之前我已拍下 No.7 這張在洛克雷港的英國科學研究基地「抵抗白色的黑房子」。

我很少見過這麼龐然的對比：前面黑色的房舍侷促海灣一隅，後面遠處的雪丘（雪堆？）卻這麼的厚實、這麼的沉重。

這些純度百分之百的雪，是南極這塊乾燥的大陸以拒絕融化的，每年三到五公分的降雪量，一年一年累積了幾百萬年而形成的。如今平均積雪厚度為二點六公里。

對於二點六公里高的雪，我原先並沒有什麼概念，直到搭橡皮艇登陸此地前的匆促之間拍下這張照片。

雄踞在後的這一整片雪丘，飽滿厚實，好像全世界的白都是從這產生的，而由不同角度照射、反射的光線把它描繪出來。

是啊，白色怎麼描述白色呢？如果沒有光的話？

光線在清晨的時候睡眼惺忪，薄薄的霧氣襯托出高樓大廈櫛比鱗次的層次感，也清楚洩露了光線的路徑。有好幾個上午，睡眼惺忪的我，在不同的大樓、不同的高度捕捉猶在睡夢中的光與城市。

但是這天上午，我捕捉的不是光也不是城市，而是一直在頭頂盤旋的老鷹（No.8，前一個跨頁，「維港麻鷹」）。

攝取在香港無所不在的麻鷹，是我來港好一段時間後給自己的作業之一。

香港的麻鷹數量非常大，多達兩千餘隻；牠們通常會迴旋、聚集在幾個特定的地點，很容易觀察到。我就在跑馬地半山腰見過這輩子最多的鷹群。

牠們為什麼會在這個擁擠的大都會聚集？

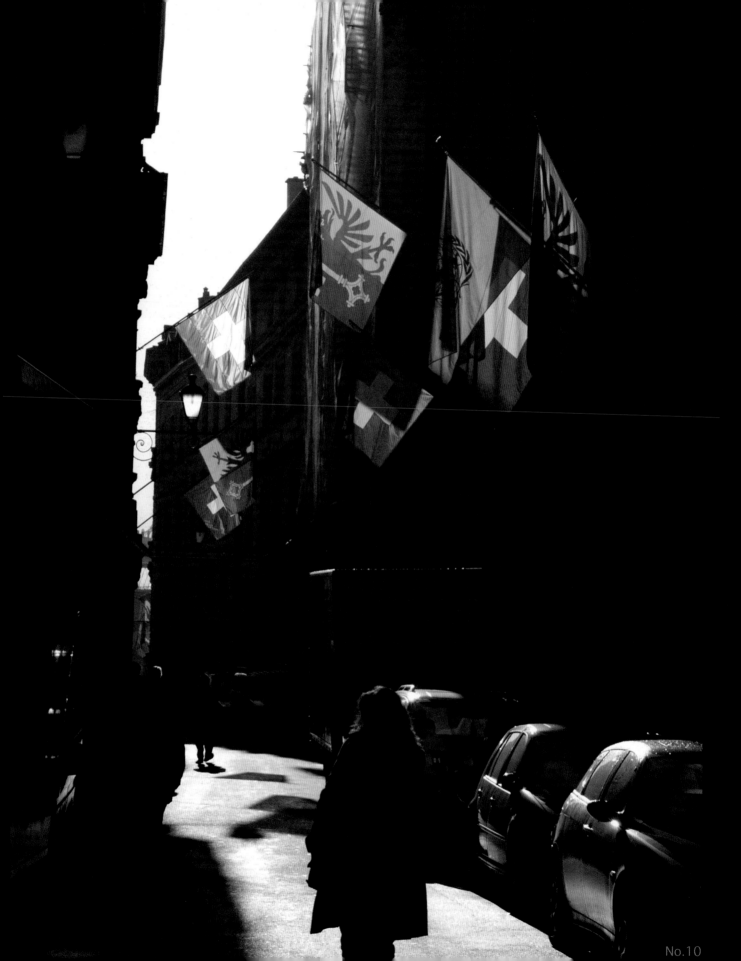

我想多半是為了食物吧：海中的魚、陸地上的鼠或者是垃圾堆裡的剩飯剩菜……
有些追尋食物過頭的，便在鬧區林立的樓宇之間穿梭盤桓。
我用望遠鏡頭吃力的追著這隻老鷹。牠一下子失焦、一下子出鏡，我跟拍得十分辛苦；一直到牠
背朝我直飛而去，我才穩穩捕捉牠優雅的身影，以及牠正悠閒瀏覽的清晨的告士打道。

接下來這兩張照片都是襯著較厚實的陰影，從而對照出透光質地的景物。
芒草、燈具與旗幟最具這樣的質地。

No.9「透光而輕盈」這座造型妖嬈優美的吊燈應該是早年在峇里島拍的；樸素的燈泡、簡單俐落
的線條加上新藝術風的造型，創造出低調的浪漫與華麗。反光和透光的物體交互輝映，點亮了高
挑深邃的屋宇。
尖聳挑高而通風的大廳是這類熱帶地區觀光旅館典型風景，相當自然涼爽。
但是我拍得太即興了，再也記不起其它相關細節。

No.10「色彩飄揚的街景」捕捉的是旗幟飄揚的日內瓦街頭。
那些透光的色塊像鑲嵌玻璃一樣，在暗黑的陰影中開出一扇又一扇的窗。
在國際機構林立的瑞士（可能也加上邦聯制度中古世紀風的傳統），旗幟和標誌隨處可見，
它是我年輕時期旅遊歐洲的第一站，充滿快樂輝煌的記憶。
彼時，穿行於山腰、山頂的鐵路和風光明媚的琉森最讓我著迷，日內瓦則讓人略感格格不入，
也許它有一種較為官式的國際氛圍，也許是一直找不到典型當地居民身影。
這次，再度格格不入於冷清的日內瓦街頭，卻多了一份自在，拍下這張沒什麼代表性的照片，
保留了我在冬寒季節被暖陽細心烘焙的安適印象。

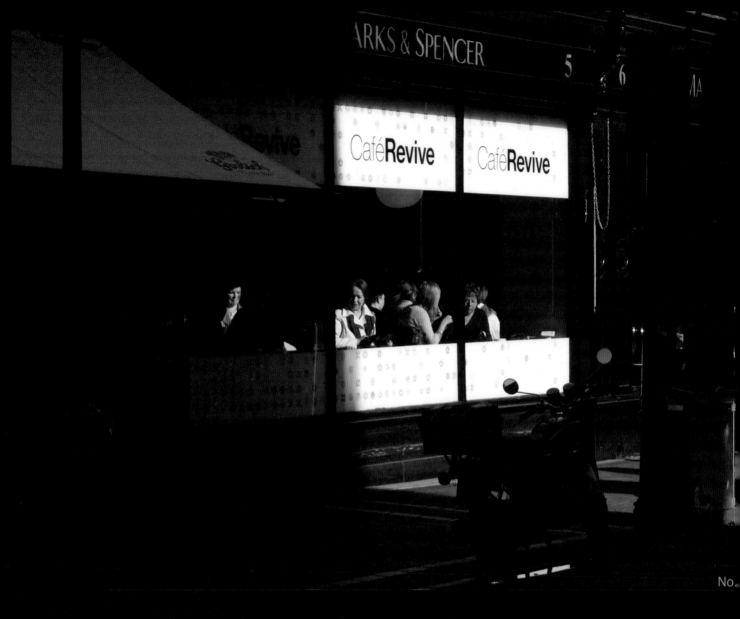

在攝影的過程中，光線不時困擾我們的眼睛，也困擾著我們的鏡頭。面對這樣的情形，
用「自動」的模式來攝影，特別像在玩遊戲；當鏡頭感覺到太多的光線，
它就會減少光線的進入。反之，則開到太亮。
若要在兩者之間取捨，我偏好較暗的畫面。因為倖存的光比過度曝光令人注意、珍惜。
像 No.11「都柏林的咖啡廳」這一類高反差但非剪影的圖像，印象中我並不常拍到。
照片中大塊大塊的黑，並沒有讓這張照片顯得陰暗；倒是局部的白以及更碎小的色彩，
讓整個場景活潑明亮了起來。

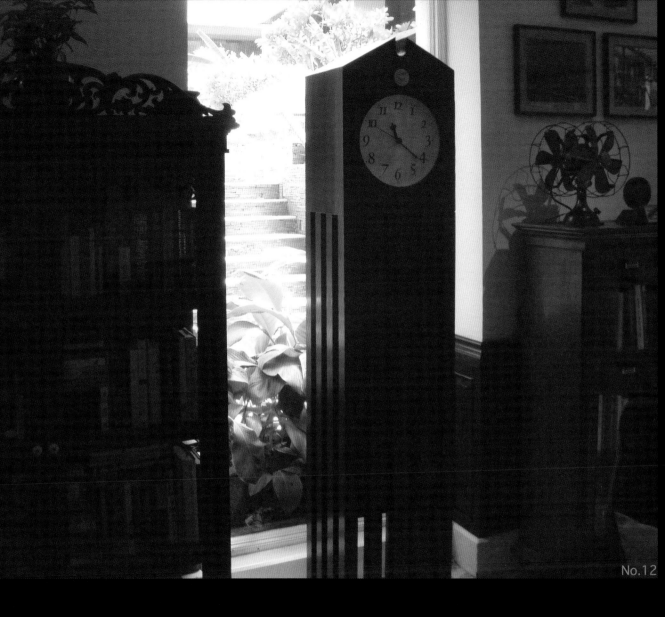

No.12「作家廂房」是 2008 年拍攝於曼谷。

曼谷東方文華酒店有近一百四十年的歷史。它的「作家客房」頗具故事性。

十九世紀到二十世紀初期，西方世界許多著名的作家、文人都曾在這歷史悠久的飯店裡逗留，

包括康拉德、毛姆、葛林等。後來，飯店就以這些耀眼的文學明星為客房命名。

我在參觀後花園一個紀念作家的廂房時，拍下這張帶著復古、懷舊情調的照片，並在涼蔭的室內

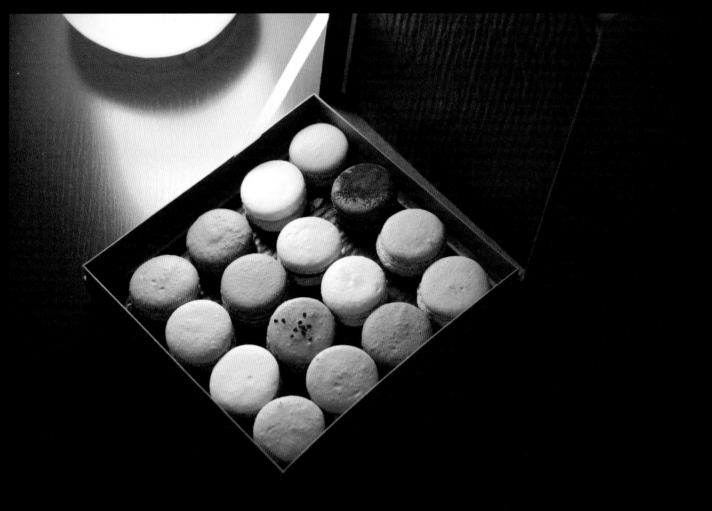

我想，光最討人喜歡的功能，應該是呈現色彩吧？

我相信此刻馬卡龍（No.13）呈現出精緻美味的樣貌，洋溢著幸福美滿的神采，很重要的原因來自於它的色彩。

每個色彩都代表著製造它的原料或材質，例如草莓、榛果、藍莓、無花果……多麼浪漫美味的元素，但是先別把它們理想化了，帶著負面意涵的人工色素，也許就在這一盒甜點中修成正果。

在這一個章節，我想呈現的是對於色彩的記憶，所以刻意把一些容易讓人注意到色彩表現的照片放在這裡。No.14、No.15 這兩張鮮豔的照片，應該足以傳達這樣的訊息。

像這類寓意單純、構圖簡單的照片，原本擺放一張就已足夠；會把兩張近似作品緊密置放以創造相乘的視覺效果，我必須承認是屬於編輯層面的考量。

它們是在德國萊茵河畔一座忘了名字的小城拍攝的，就在下船後離港邊不遠處的一個餐廳。那也是一個美滿的午後，從窗戶玻璃都可以感覺到陽光的精神奕奕，但是我相信，那種美滿是被餐廳這片牆上的植物，那種被簇擁、被細心栽植和喧嘩的色彩所代表的一切渲染出來的。

接下來 No.16 的這張「樹影」，是從亞維儂前往黑山的路上拍攝的。

普羅旺斯的陽光賦予印象派畫家靈感，孕育出一則又一則輝煌浪漫的典故，

援引它來印證光與顏色的血親關係最為恰當。

無所不在的陽光會如此引人注目、會成為主角，真的需要普羅旺斯當地景物的配合。

我第一次看到這棵樹影的時候，還真以為陽光已經把這棵樹永遠的拓印在牆壁上了！

連同它無以名狀的不知是樹影還是樹幹本身的顏色。

如果有樹葉的話，也連同樹葉的顏色，

如果有汁液的話，也連同汁液的顏色；

因為我就置身在彼，每個毛細孔都呼吸著從最鮮明到最不被覺察的色彩。

反覆回想，那一瞬間的感覺真的非常超現實，

陽光竟然把當地景物的顏色給曬出來了。

我拍下這風景時，也拍下它似乎永遠不會消逝的顏色。

我的焦慮是，多年來我記憶中的顏色始終如此鮮明，

以至於老覺得照片上的顏色似乎在褪色。

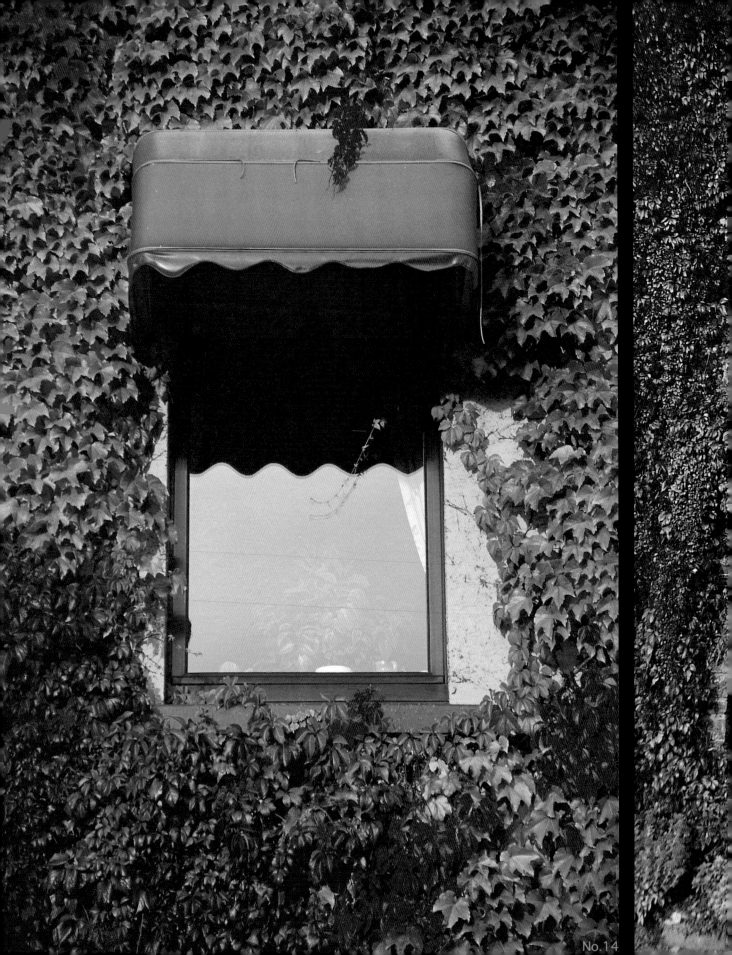

No.15

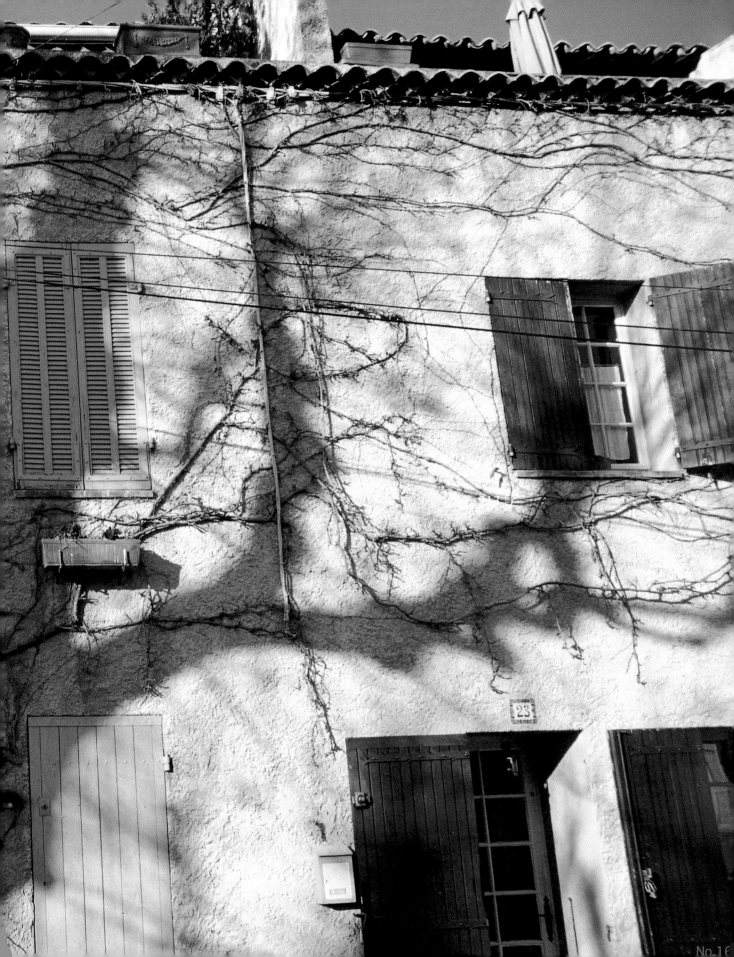

威尼斯港外的小島慕拉諾，一向以色彩繽紛的民居建築著稱。

相當意外的，我們造訪的時候竟然沒有什麼行人走動；

沒有遊客，也沒有當地居民；和不遠處人滿為患的威尼斯大不相同。

某種無法從午睡中醒來的恍惚之感，統治著這片化外之地。

也因為這樣，它讓你有一種賓至如歸的親切感，

好像你自己就住在這 一樣。

我特別拍下這棟紫色的房子（No.17），

因為我的觀念裡一向認為低彩度才是建築的本色，

從來未預期紫色可以帶給人這麼安適穩定、自由自在的感覺。

這是陽光著色的地中海區最大的特點：

光線太強，沒有任何一個顏色會亮過太陽，

所以，再特立獨行的色彩也會被協調於更強勢的光線裡，

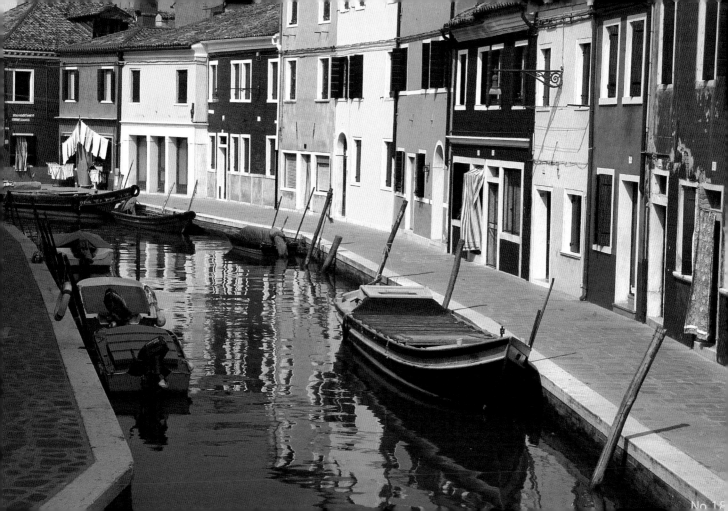

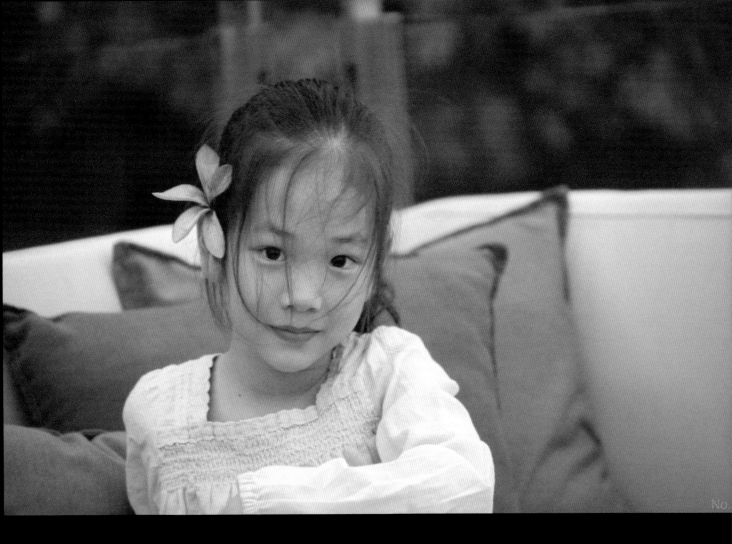

關於顏色的記憶，我可以找到的照片很多。

在文明社會裡，刻意為之的色彩藝術或表現隨處可見。

我在此盡量去選自然而然或不刻意為之，或是在按快門前才發覺到的色彩印象。

No.19，甜美慧黠的金靈是十分上鏡頭的小女生，多年來我的相機裡累積了她不少的照片。

她有一種帶著稚氣的自信，面對鏡頭落落大方——除非她不想讓你那麼稱心如意。

她當然有許多顏色更豐富的打扮，可是這張粉色人物、衣服與鮮花被襯托於灰綠色系背景的，

穩妥的照片，呈現出意外的樸素之感，而更顯安逸與自在。

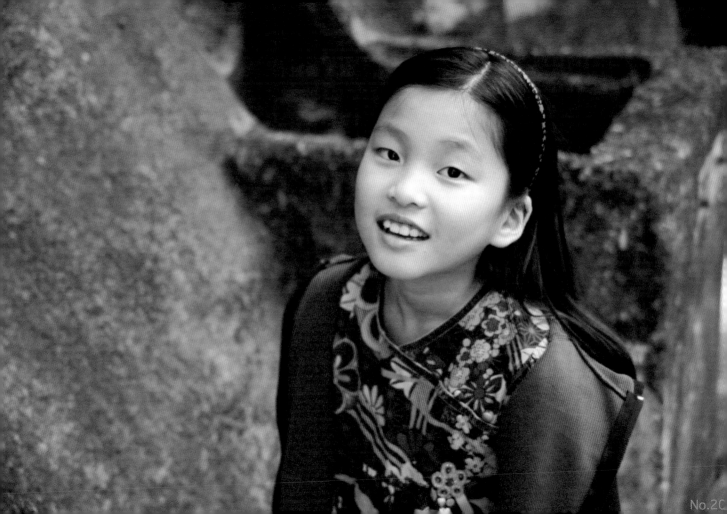

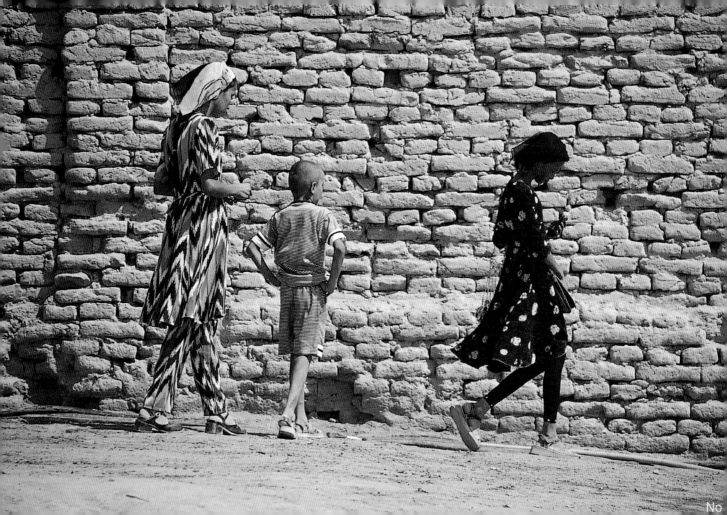

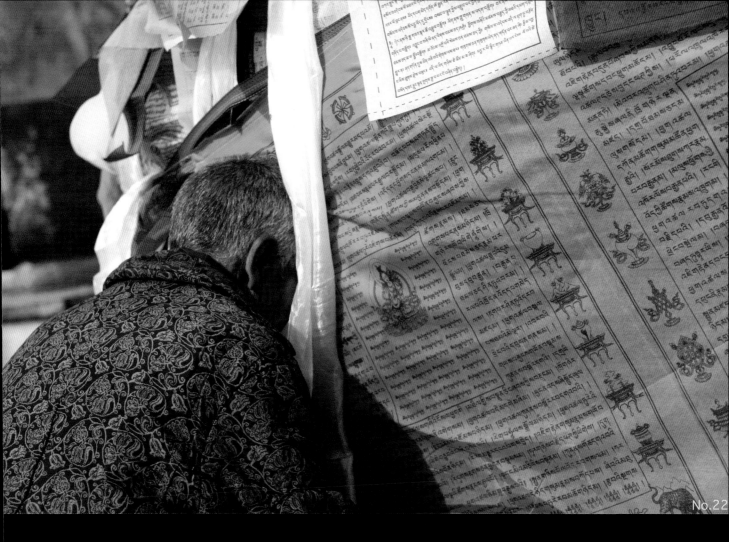

另一張 No.22 是在大昭寺的廣場拍的，

拉薩市或整個藏人地區的主要氛圍，應該就是虔誠吧？

有時，這樣的虔誠，會讓你覺得這些信眾、這些藏人認為，

現世或現實世界多少是無望、無所指望或有些憂傷的。

也許真是這樣的：當你相信、渴望、極力追求的事，

都不是在現實可觸的世界裡，

而在遙不可及的超越與輪迴當中，

這需要何等巨大的心靈力量啊！

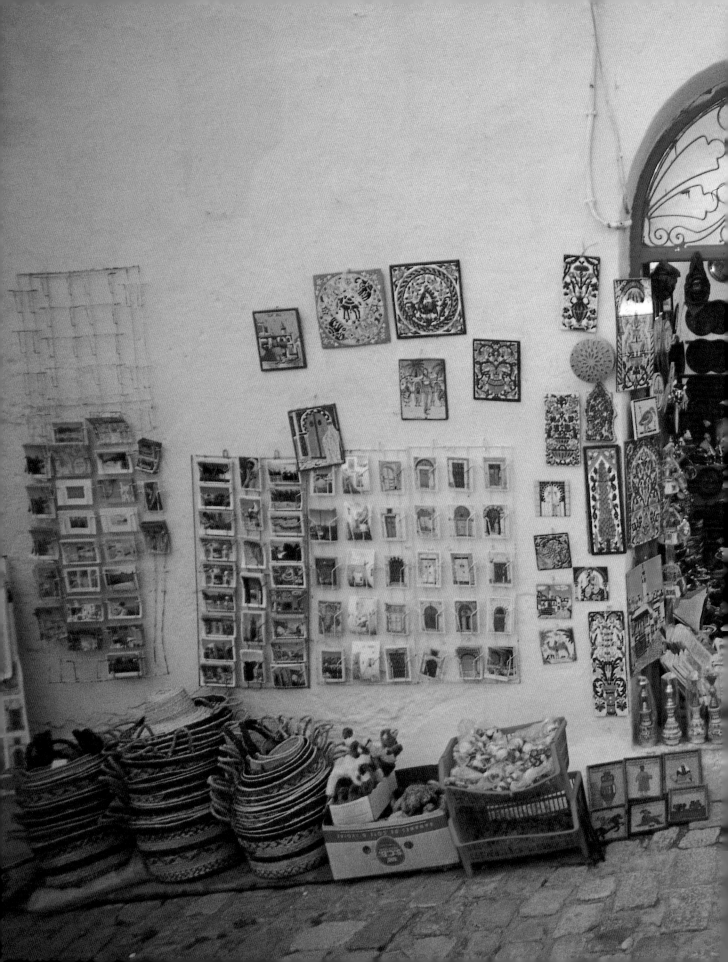

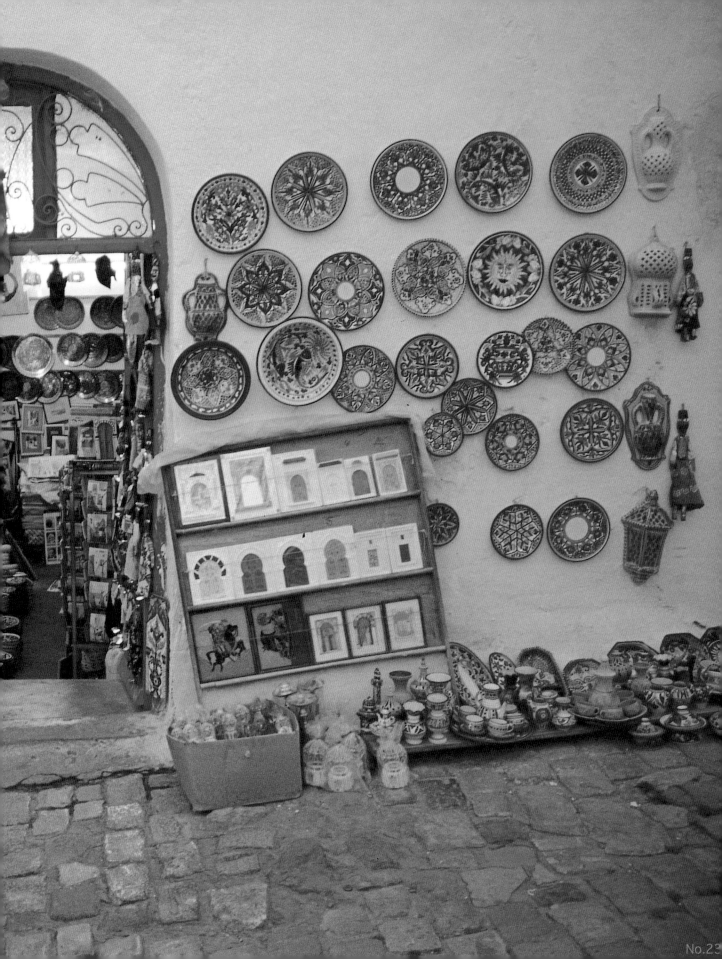

不同的光形成不同的情調與氛圍，

有時讓你興奮、有時讓你萎靡，有時充滿神祕。

這都是光的附加作用，和我們的心理狀態產生更為緊密的聯繫，

並具體的影響或表達我們的情緒。

No.23，突尼西亞東北海岸的哈馬梅，我們到達時已經黃昏了。

我們路過了這家觀光小店，琳瑯滿目的紀念品我已司空慣見，

但是室內外不同的色調，讓我想起了天方夜譚，

關於氣氛，或者景觀的規格與空間的重量，

往往是鏡頭力有不逮的地方。

No.25

No.29

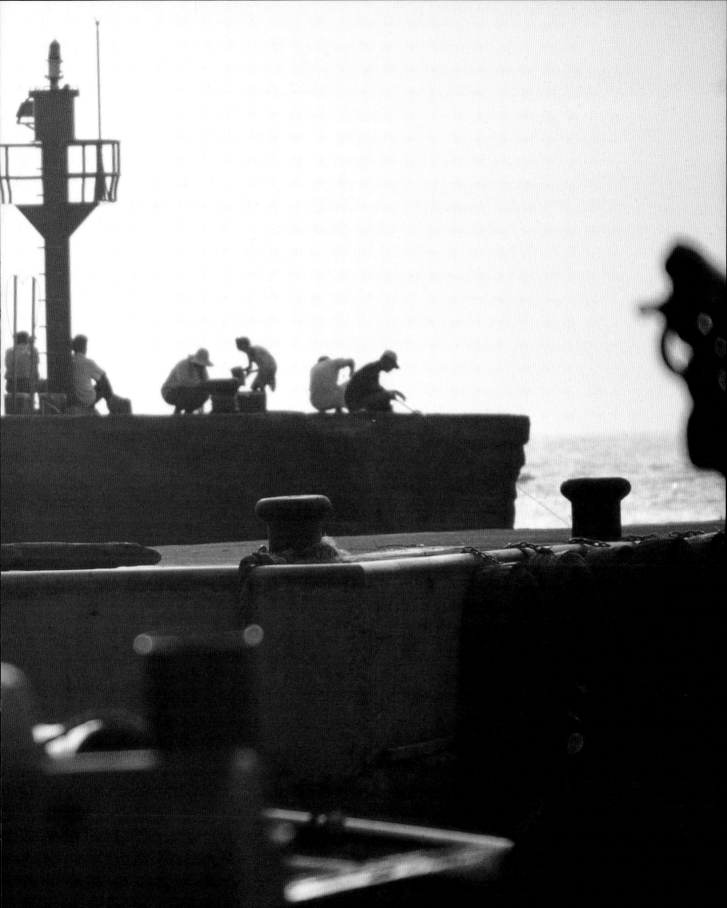

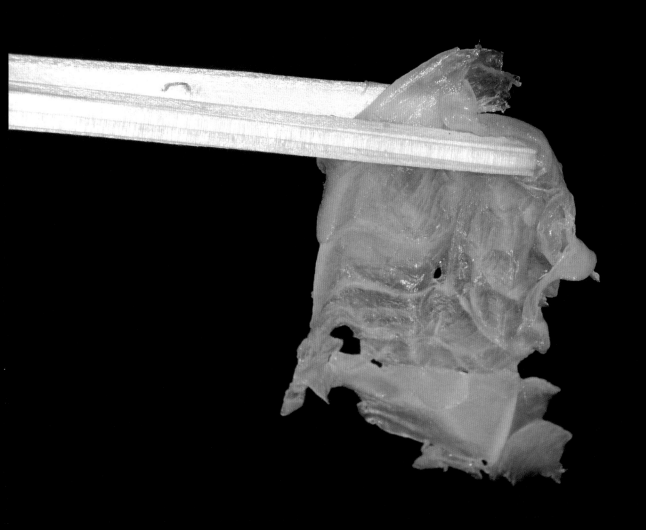

光線最神奇的功能在於表現質感。

質感來自所有事物的品質或材質。

但是無論是鏡頭或者肉眼，都無法穿過事物的表面，

去目擊事物裡頭的品質或材質。

光線只是停留在最薄最薄地一層表面上，

透過微粒或肌理或反射效果的呈現，

鐵口直斷出它們的質地。

我想「解像力」很大的一部分就在於質感的呈現。

No.31，就口前無意拍攝的作品，

刻意給它一個題目似乎矯情了一點。

這張筷子的特寫，是在福岡一家著名的河豚料理店拍攝的，

筷子所夾著正是一片切得薄薄的河豚生魚片。

它很薄，所以呈現出半透明的樣貌；

所謂的半透明，就是你不能拿它來當眼鏡，

但是可以看到光線從後面透出來。

或者，當後面是暗黑背景的時候，

你可以看到黑色從後面透出來。

不僅如此，

薄薄的河豚並沒有像一般生魚片直挺挺地展開，

而是皺縮著，明顯展示它特有的彈性，

也讓我的牙齒已在預期咬下它時，那種踏實韌性的口感。

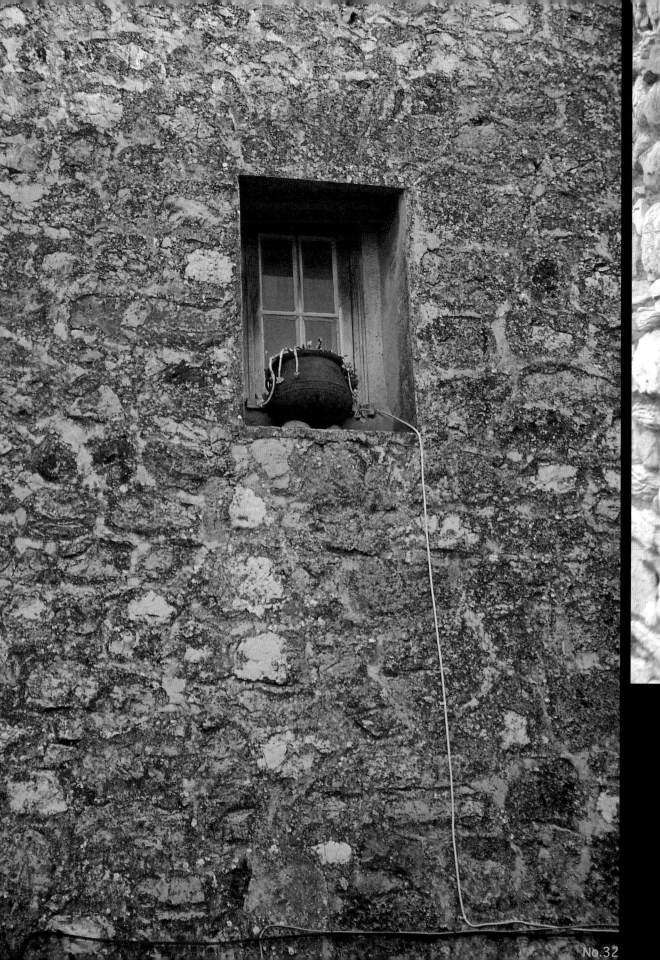

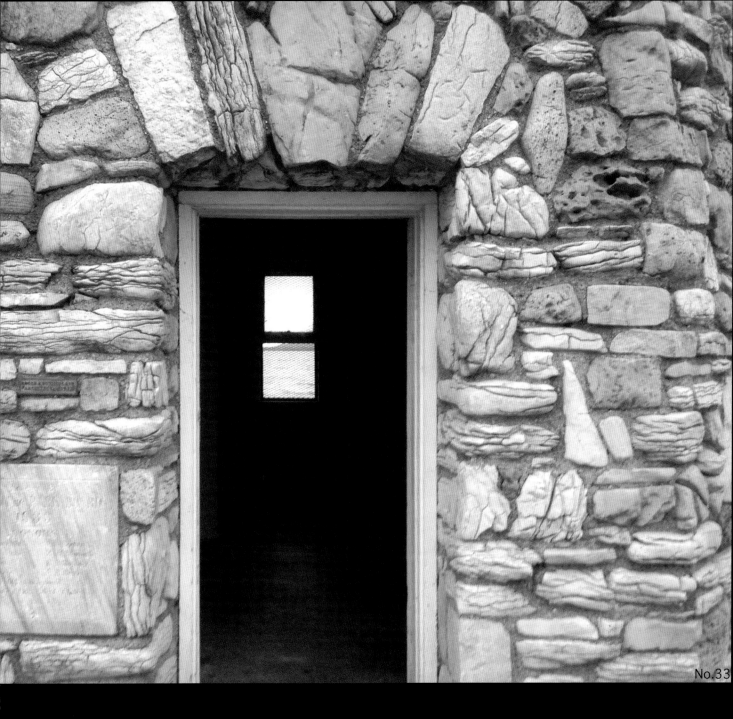

但是再也沒有比繁褥裝飾或毫無裝飾的牆面，更能彰顯光的存在、更能彰顯光呈現的質感了。

No.32「當地材質」是在法國南部的農村拍的，粗礪的石牆、高高的窗框、養著奄奄一息的植物的陶甕、一條礙眼的因陋就簡的線繩、如實呈現出「local」的質感。

No.33「燈塔的門」。Fon du Lac 的燈塔其實還沒到像海的密西根湖邊，而是地處威斯康辛內陸的另一個湖泊 Lake Winnebago。但已經大到看不到對岸了。所以才需要燈塔。至於燈塔底座的鑲石牆面，倒是美得不需要訴說。

這張照片原本想放大。雖然它的構圖如此簡單。

但是它看起來實在沒有主題，

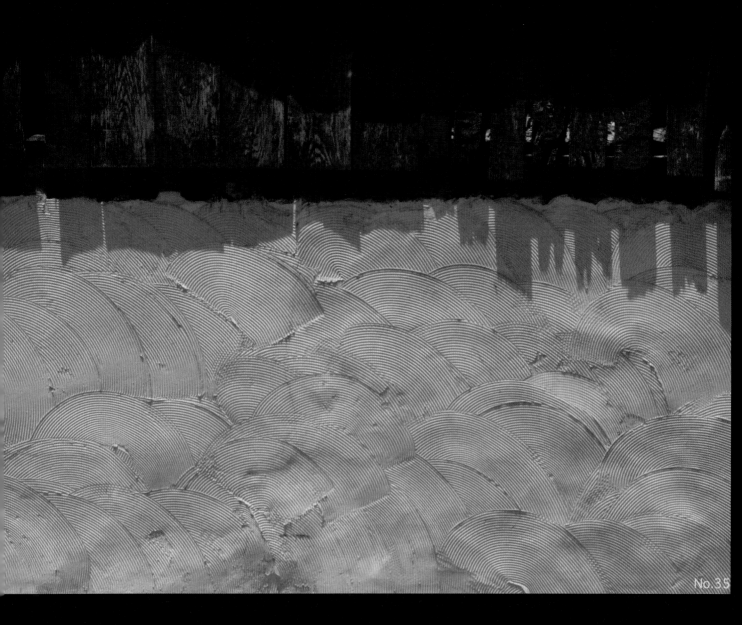

No.35

關於質感，關於光在事物表面上的演出，
我還選了一張花蓮海邊的民房，編號 No.35 的「屋簷下」，
2007 年在七星潭住民宿時拍攝的。
海邊的民房非常低矮，牆壁處理得非常的簡陋，
那些刮在軟泥上的筆觸和沒刮完的塗料，
就變成一種無法預測、難以言喻的枯山水了。

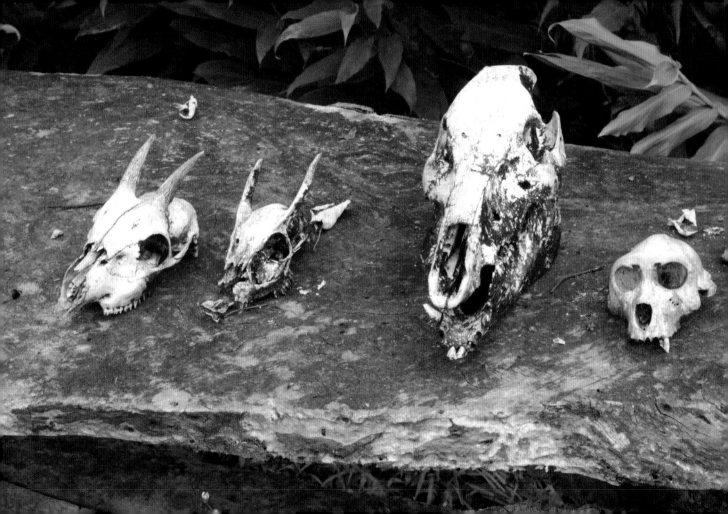

趨異性

光讓一切發生。
但引起我的注意，才是按下快門的原因。
所以在此得先解釋一下我所謂的「趨異性」。
「異」是指和別的事物不相同而被區隔出來；
凡是和平常的東西不相同、和慣性或習慣的經驗不相同、
和大部分的東西不相同、和近或熟悉的地方不相同，
都會有這種 alien、exotic、異樣、奇異、怪異的屬性。
它是我個人美學理論中很重要的元素，也就是所謂「異質元素」。
我認為異質元素是構成美感經驗的重要條件，
提供新鮮的刺激、活化我們的感覺，
是人類進行「心靈的新陳代謝」所需要的氧氣。

趨異性的「異」，包括我們日常生活中所有陌生的行為與事物：
距離的遙遠讓我們感覺到差異，背景的不同讓我們感覺到差異，
地區的不同讓我們感覺到差異，季節的不同讓我們感覺到差異，
文化的不同讓我們感覺到差異，時代的不同更讓我們感覺到差異。
差異才會引起我們的注意，引起我們的警覺、關心與好奇；
打斷我們的慣性、中止我們的無聊、挑戰我們的知識與理解。
很多時候，我們是為了尋找差異而旅行的。
和「趨根性」面對大自然所反應的效應相反，
差異讓我們更意識到自己的個性、主體性，
鏡頭天生就喜歡差異性。

我喜歡談論異國情調或異質元素，雖然它太根本，太直覺，
歷來的文藝美學喜歡依靠更崇高的概念：道德性、理想性、社會性或宗教性；
而覺得追求奇異與新鮮感的美學動機是膚淺的，
但是這不能否定它的能量與重要性，我甚至覺得十九世紀的浪漫主義的動能，
一直都是圍繞著這個隨著西方勢力掠奪、獵取全球之「異」的成果
想像、發展、延伸而來。

似乎所有具備吸引力的事物，都有它的特異之處；
但是有項東西似乎沒有——遙遠。
遙遠是一個概念，不是某種特定的東西的屬性。
但是我們總相信遙遠的地方必定存在著特殊的東西、相異的事物；
這就讓「遙遠」也有了無窮的吸引力，
也讓我們不由自主憧憬著所有遙遠的事物，
讓我們決定出發，旅行到遙遠的地方。

如何才是遙遠呢？
是地名嗎？還是此刻它們跟我們的距離？
我總覺得不能不考慮到心理上的感覺。
阿姆斯特丹和東帝汶誰比較遙遠呢？

在這個篇章裡，我做了較大的更動，因為現在這個時代，
可以被歸於「趨異性」這個範疇的題材太多了！
新生事物、科技創新，還有無數的創意與個性的表現，
如果加上文化因素或心理因素的話，鏡頭的選擇就更多。
一個跳探戈的舞者，該被放在這邊嗎？
一幢奇異的建築或一個遠方的市集或一場難得的表演呢？
為了避免和其它篇章夾纏不清，
最後，我只留下很單純的，直覺上你會覺得
它會離我們的現實生活很遠的畫面。

No.38 篇名頁的「頭骨」是在宜蘭縣的「不老部落」拍的。

那是幾個曾經遊蕩於都會甚至異國的原住民子弟，
意圖重建其父祖的部落社會與生態所進行的一項勇敢的實驗。
由於他們有現實感和很強的執行能力，這個看似不可能實現的夢想竟然有了具體的雛形。
當他們談及午夜必須起來、輪流守護、防範野豬的侵食，
我正好拍下這張照片，為某種陌生遙遠的生活方式提供註解。

No.39 這張「天涯海角」是在哈瓦利亞（Haouaria）所拍的照片，
它位於突尼西亞邦角半島北端的海邊，
和一般想像的地中海沿岸景觀非常不同。
這片荒原是一個以養鷹、馴鷹著名的地方，
但是我只是站在海邊的一個高地上枯燥的等候，
直到兩個狀似悠閒的當地人走過，
我才有了興致，把這正被烈日燒灼的海岸再仔細端詳一番。

接下來 No.40、No.41 這兩張欺騙島的照片，
始終是我最偏愛的照片之一，原因無它：
它們太特異了！我也不想另外立名。

欺騙島屬於南極半島北邊南昔德蘭群島之一，由暗黑鬆軟的火山沙岩組成。
它原本是個露出海面的火山口，但是地質實在太鬆軟了，
坍塌了其中的一角，形成一個 C 字型的海灣；
也因此讓當年各國的捕鯨船隊可以進駐，成為極富盛名的捕鯨基地和鯨魚加工廠。
在二十世紀初期，這裡一度十分忙碌、繁華，
甚至當最富盛名、最具傳奇性的謝克頓船隊由於帆船損毀，受困於南極的那兩年，
也曾指望在較有人煙的欺騙島上可以找到救援。
如今這裡只剩一片荒涼的廢墟，錯落著一些鯨魚骸骨、
半被掩埋的傾塌房舍和棄置的老舊飛機。
也正為如此，它就形成了我連做夢都夢想不到的超現實景觀。
左邊缺了一個大口的山崖被稱為海神的風箱，踩著軟軟的黑沙，
爬到上面去看，
可以看到一片比煤還黑的黑色沙灘。

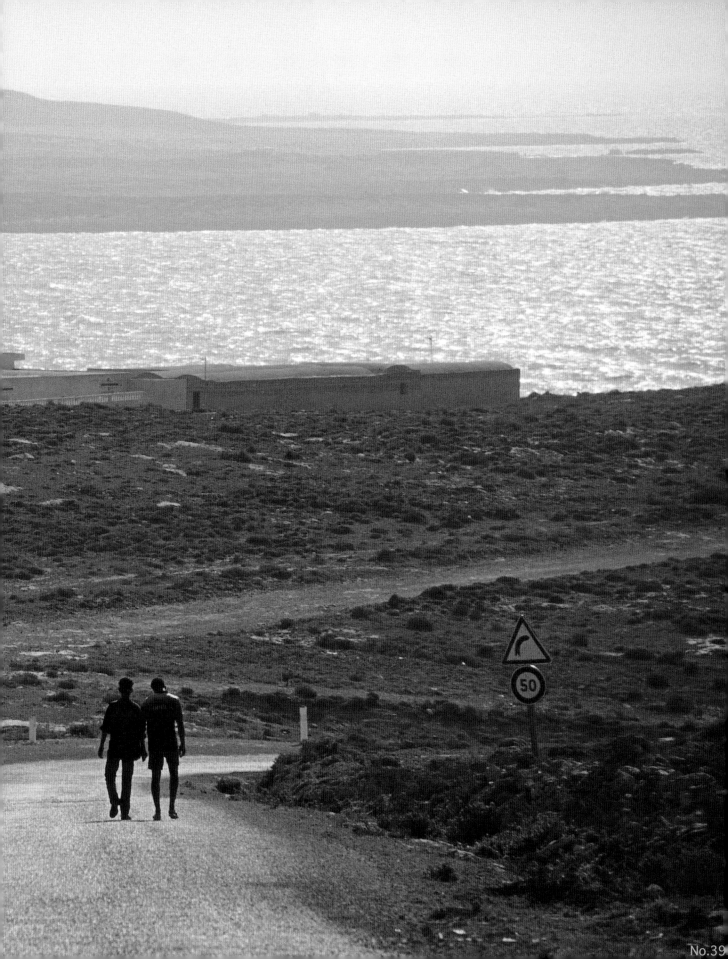

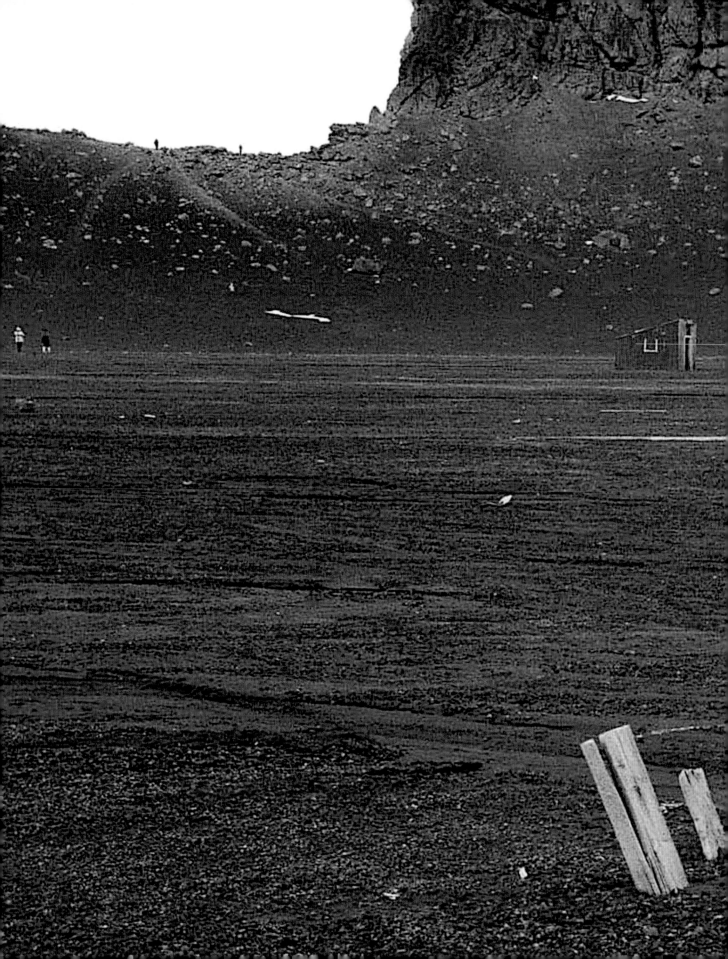

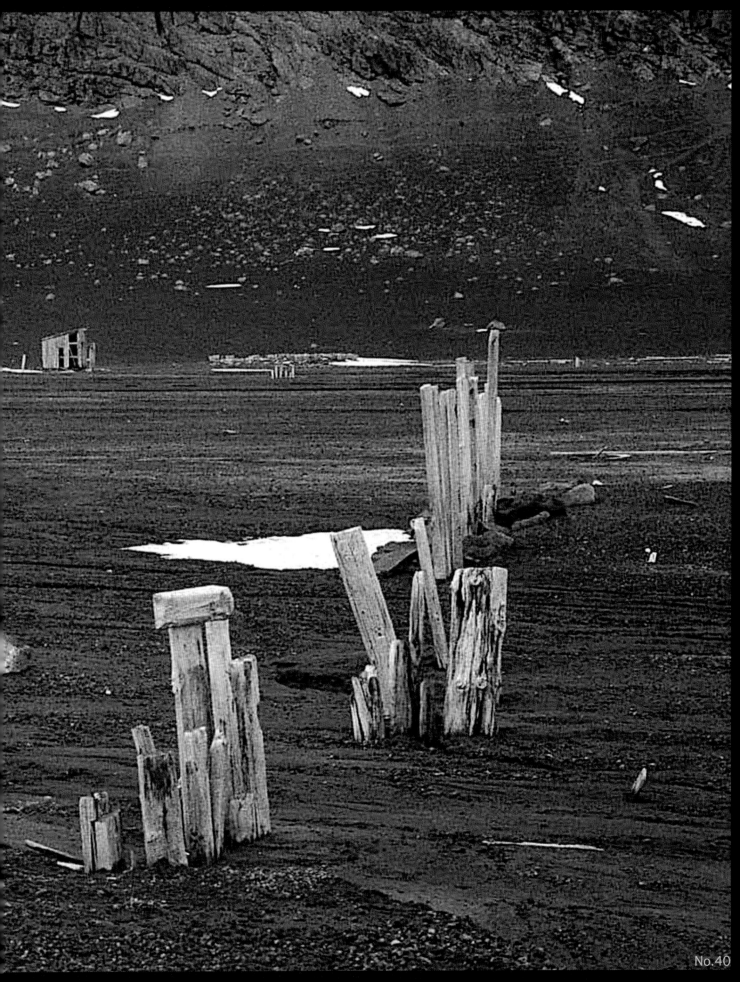

No.40

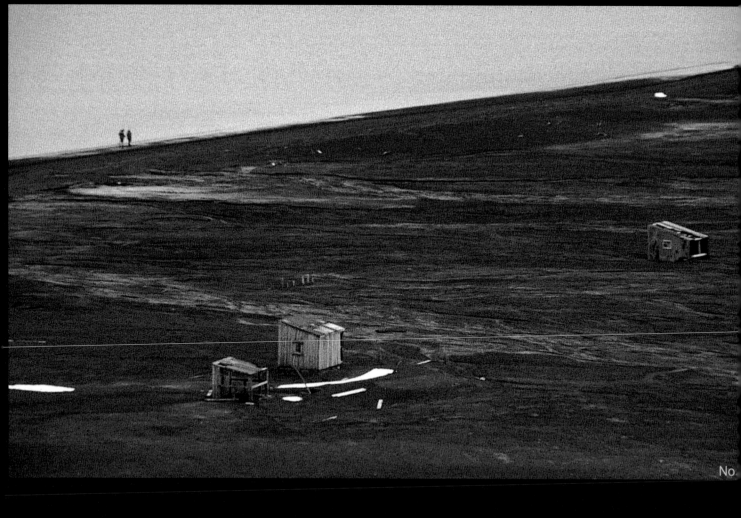

另一張兩個黑黑的人影守望的海邊，不遠處就有一個海底溫泉。
俄國籍的船長會熱情的鼓勵你跟他們下海去游泳，即使是短短的幾秒鐘。
然後他們就會頒給你一張南極游泳隊員的證書。
那還有幾座墳墓。葬在這裡，應該是最遠離人間的地方了！

撒哈拉沙漠對於我們而言也是一個遙遠的概念與地方。
這是我們從杜茲前往雪尼尼的途中拍攝的，No.42「屢望無際」，
兩個貝都因人駕著他們的驢車，悠閒穿過這一望無際的撒哈拉沙漠，
看到兩輛陌生的吉普車停在路邊時，也不過就淡淡打了一個招呼。
誰也不知道，不久之後，我們其中一部吉普車將深陷在深深的沙丘裡，
在攝氏四十七度的大太陽下折騰了三個小時，
等待下一組貝都因人的支援。

再來的這張 No.43「高原雨雲」也是我的得意之作。
拉薩市的海拔大約三千多公尺，但我們並不知道，去神話般優美的納木錯湖
要經過一個五千多公尺的峰口。
我們一路上說說笑笑，並認真搜尋路過的風景。
我的印象是，沿著河谷兩邊的風景其實都不錯；偏偏山脈外的那些若隱若現、
更高更遠的山脈不時提醒你，只有在那邊才蘊藏著終生難得一見的神級景觀。
沒想到在這條凡間的大道上，我就親眼看到一個天啟般的神聖美景。
我們停車休息的地方，應該是一個正式的賽馬場，或是專門舉辦活動的地方，
面積非常的遼闊。
但是更遼闊的，是建築物四周這片廣袤的高原，以及高原上急遽變換的氣象。
常常爬山的人都知道，雲在山頂上走得特別快（其實只是更接近了），
在西藏高原，它們當然就走得更快了！
所以風雲的變換也特別的快、特別的巨大。
這張照片中，我所拍攝正在下雨的遠方，不久就淋到我們頭上來了。
雖然是夏天，雨滴還是帶著冰河般的沁涼；
使我想起《地球之島》中的兩句詩：
「冬天在霪雨中結束
就像一座冰山在空中溶解……」

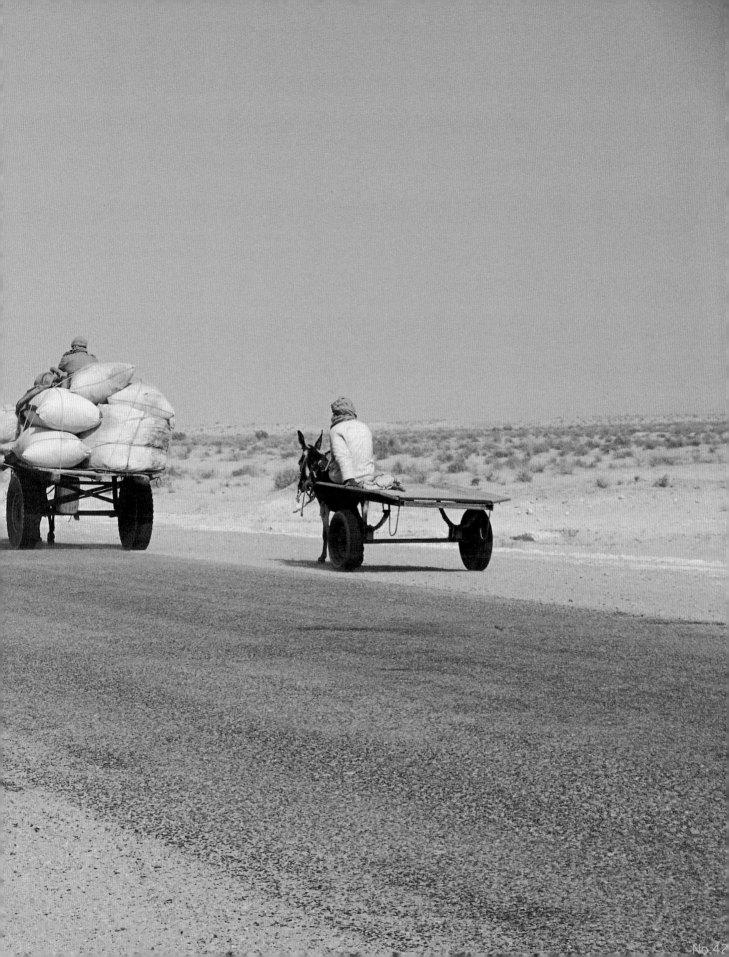

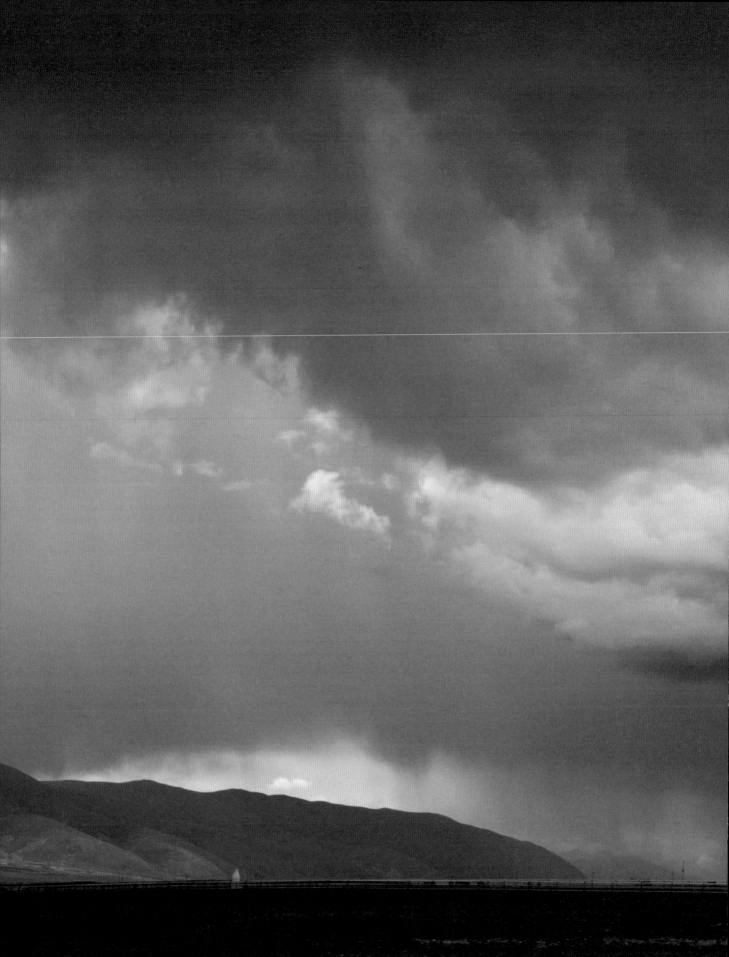

No.44

趨根性

其實在我的順序上,「趨異性」本是接在「趨根性」之後的。
我說的趨根性,是指我們的視線常常被自然界的事物所吸引。
這些事物讓我們覺得安慰,親近,平靜,因為接近了人類的生物根源。

不論是高山大海、森林湖泊還是蟲魚鳥獸、花草樹木,
常會喚起我們某種天人合一或民胞物與的情懷。
面對大自然時,我們的人類性、個性都會慢慢地被侵蝕;
但我們也很清楚,暫時拋開太鮮明的主體意識或自我意識,
融進大自然的無我狀態,甚至失去了觀點,其實是種很健康的體驗。
當然,接近大自然你就必須走到戶外,
讓陽光烘焙著你恆溫的皮膚,
讓輕風梳理著你疲憊的汗毛,
讓氧氣或芬多精或負離子擦亮你的肺葉,
讓海水輕輕托著你,抵消地心引力的負荷;
或者,讓酷熱的陽光把你全身烤出一層薄薄的殼,
讓強風把你呼出來的二氧化碳再吹回你的鼻孔裡,
讓野生動物把牠們無辜的味道薰得你流淚,
讓海浪翻滾著你的五臟六腑⋯⋯

人類實在需要大自然來提醒他,
他是如此脆弱、平凡、可有可無,
他是如此不受重視、不被理睬、不被期待,
他是大自然的一部分。而且不高於一根茅草,
不大於一隻懷孕的野兔,不美於一隻求偶的雀鳥。

大自然也最不受鏡頭控制,
有時候你拍不出它,有時候你拍不到它,
有時候你無法辨識出它,有時候它猛然跳到跟前,
在你還來不及回應與感受時又翩然離去。

無論如何，

我們先天就喜歡大自然，

面對大自然等於重溫我們的舊夢，

重返我們的遠古時代，

重返我們的根源。

篇名頁的 No.44「巨龜」拍的是龜山島。厚厚的雲彩好像護送龜山在巡航。

我很喜歡從佛光大學的這個角度眺望整個蘭陽平原，並觀察遠方島嶼的變化。

雖然那天天氣不好，我還是沿著不同的高度尋找可以按快門的地方。

為什麼放這麼小？因為這個巨大的實體像一個符號，也很適合做為一個符號。

No.45「南極雲」

這張是我們剛進傑拉許海峽時所拍的。要不要選這張我考慮了許久。

它有幾個顯著的缺點：距離很遠，所以我是調最遠的望遠鏡頭拍的；光線很暗，因為那時候已經是黃昏。粒子很粗、層次不清、構圖平淡……但它是南極景觀帶給我的第一個錯覺。在拍攝的當下，我花了許久的時間，還無法判讀那一片厚厚的雪白是什麼？是高原風暴？還是像瀑布的濃雲？反正肉眼怎麼看都不像雲。現在照片放到這麼大，我還是無從判斷，在遠山後面那一片白色雲氣的後頭是什麼？

No.46「對望觀音」

我曾經從多個不同的角度來描繪、觀看觀音山。

從大屯山頂的氣象測候所來拍它倒是第一次。

大屯山頂是我覺得台灣北部展望最良好的地點之一，在此，我們可以輕鬆瀏覽整個北海岸、淡水河、關渡平原和矗立其中愈來愈密的高樓。淡水河照例會以各種方式來反射陽光。我本來是追著淡水河找畫面的，稍稍往上一抬，卻看見霧氣裡的觀音山，雖是鳥瞰，還是為之凜然。

No.47「海濱步道」是我在八斗子海邊一個視野開闊的高地拍攝的。

友人 L 找我來的。他在後方的火力發電廠設計、建造了頗有規模的海洋科技園區。

那是一整片先進、美觀而且相當親切的建築群，

可惜周圍不免還是雜亂不堪的漁港和民居。

但是只要你一轉身向海，海的單純與深沉便向你迎面而來。

北部海港的好天氣並不多，通常就像照片這個樣子陰陰的、潮潮的。

但我深深被那條極靠近海的、如臨深淵的步道所吸引，

不時想像步行其上的感覺；

但是當我按下快門，就不想走過去了。

關於冬天的大自然，我有一堆照片，

四年的陌地生求學就累積了各式雪景（南極則是當地盛夏時節去的）。

我喜歡雪景，因為它簡化、淨化、美化了一些過於雜亂、繁瑣的視野，

而顯現出某種純粹、遺世獨立或孤芳自賞的美感。

《M 湖書簡》裡頭就用掉不少雪景，

在這本書我不打算用陌地生時期的照片（因為我想將它再版），

所以挑了一張北海道。

除非滑雪，或泡湯，否則冬季遊北海道必須自己找樂子。

在厚重的雪原與荒涼的景觀之間趕路，

不免會覺得這樣的冬季觀光有點單薄。

但是當我獨自闖入一片密林，

拍到 No.48 這張「白雪覆蓋的小橋」時，

就覺得這趟旅程值得了。

No.49「女神的水鏡」

光和影如何呈現出納木錯湖的清澄與寬廣？

在美麗的湖邊一攤淺淺的水，像鏡子一樣映照著天空的雲和影，

就把整個天穹都吸納進來了。

淺淺的水鏡反映出直徑超過地球，厚達幾十或幾百公里的天光，

像一個無窮盡的如意寶袋、深邃又寬廣，

面對這眼眶根本包不住的風景，我只能躲在鏡頭後，

避免肉身直接去承受空間的重量，

讓廣角和曝光的高科技來感受它。

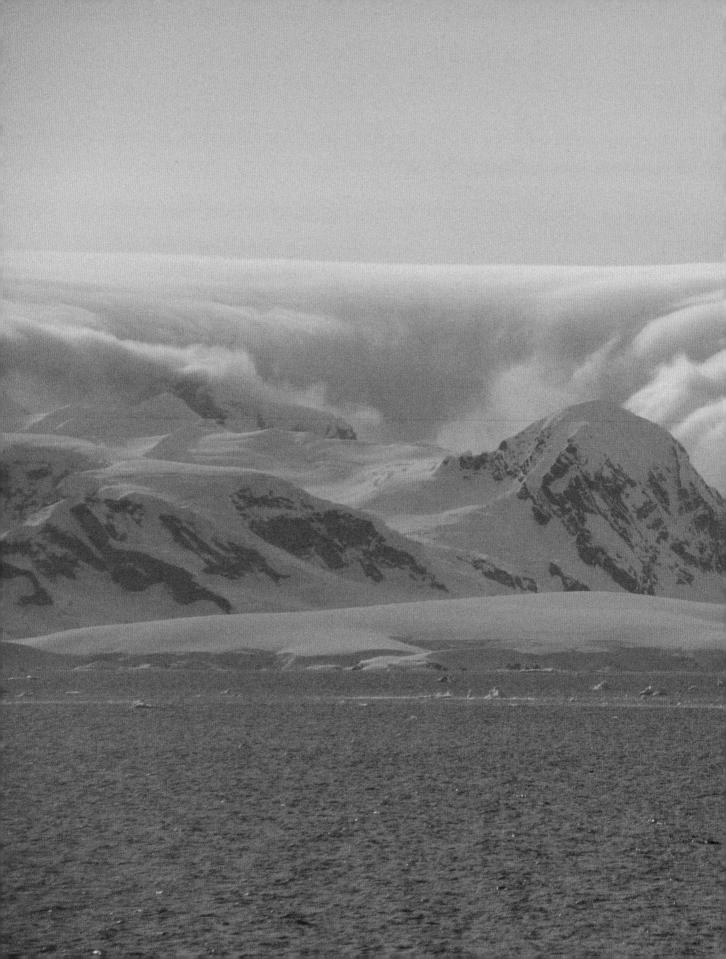

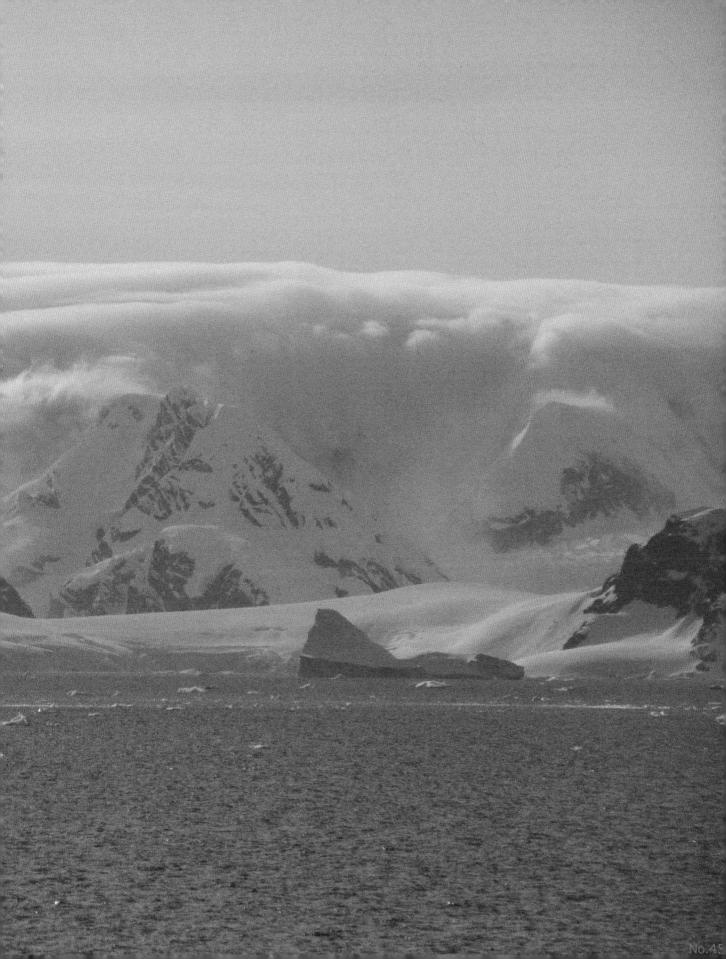

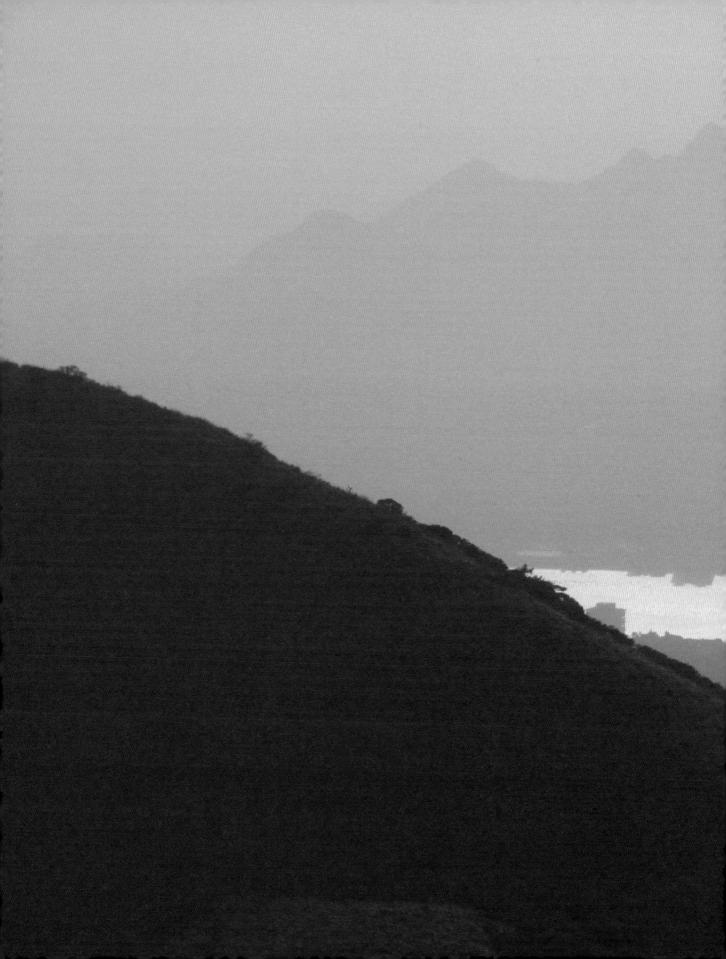

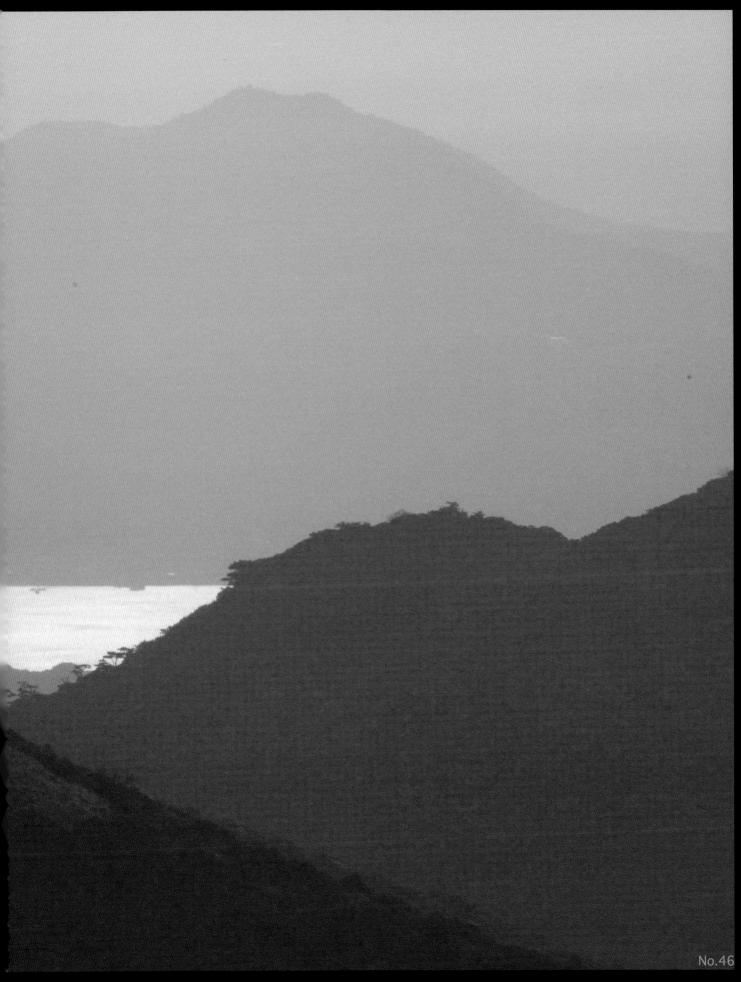

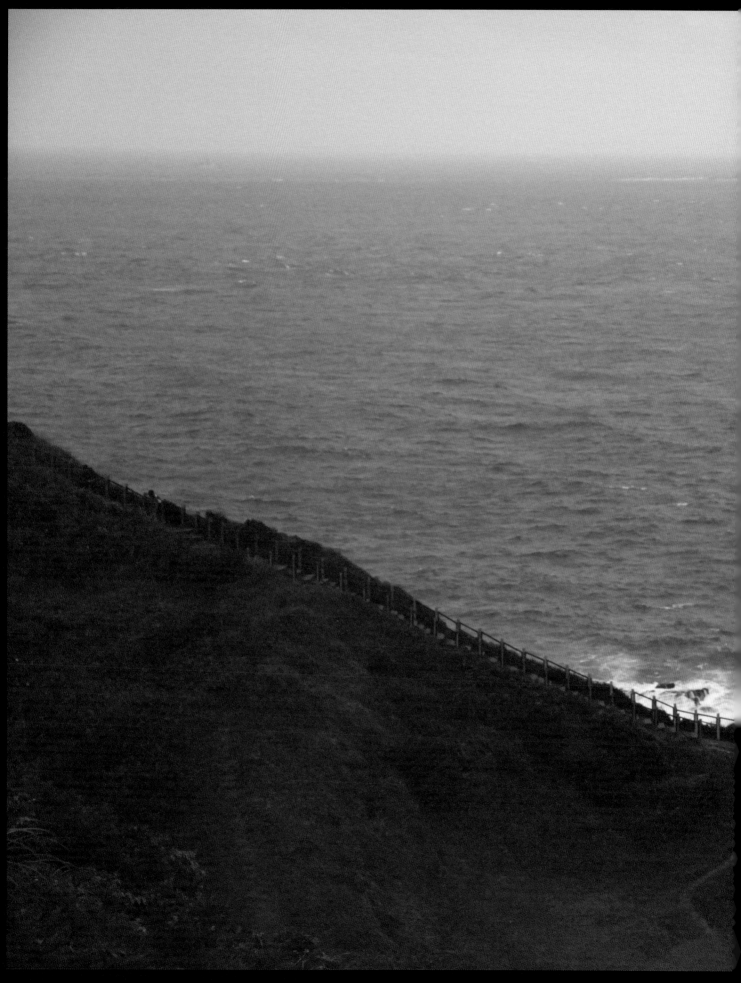

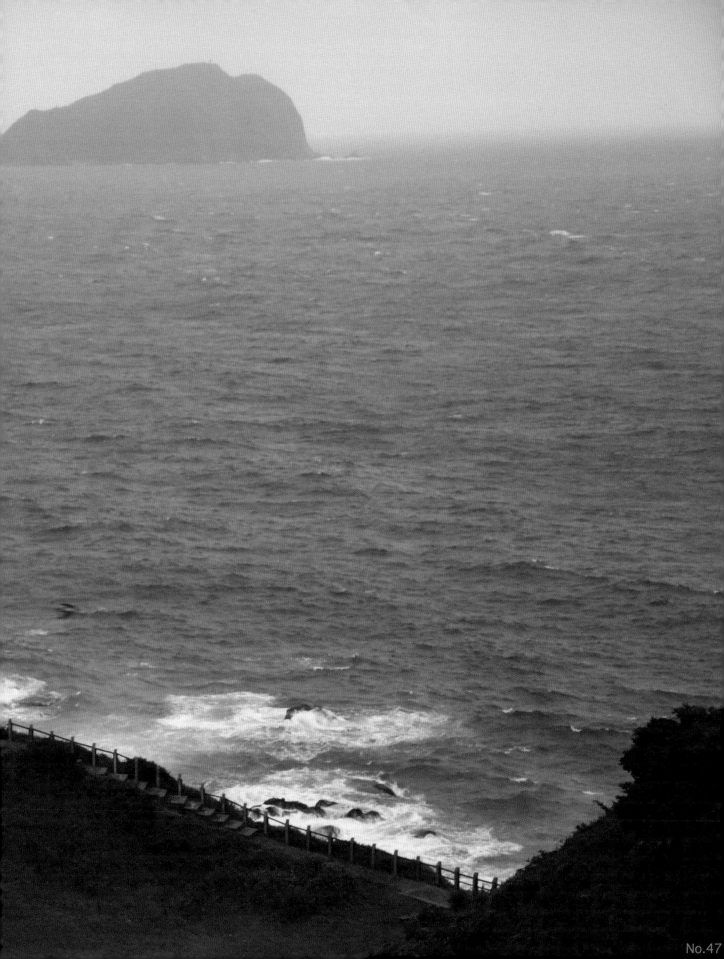

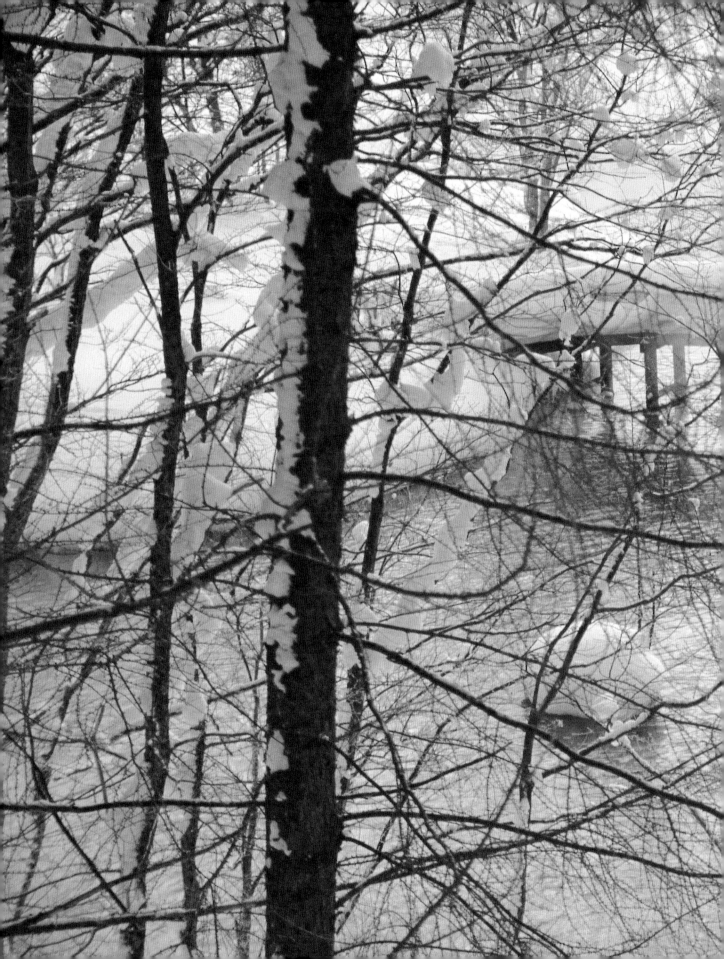

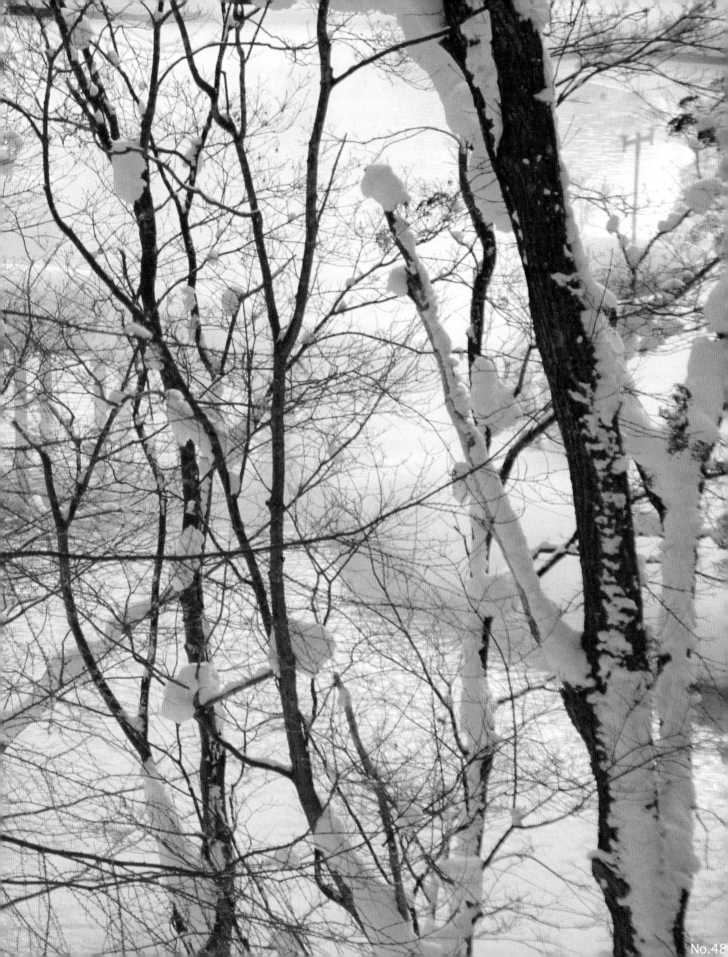

No.48

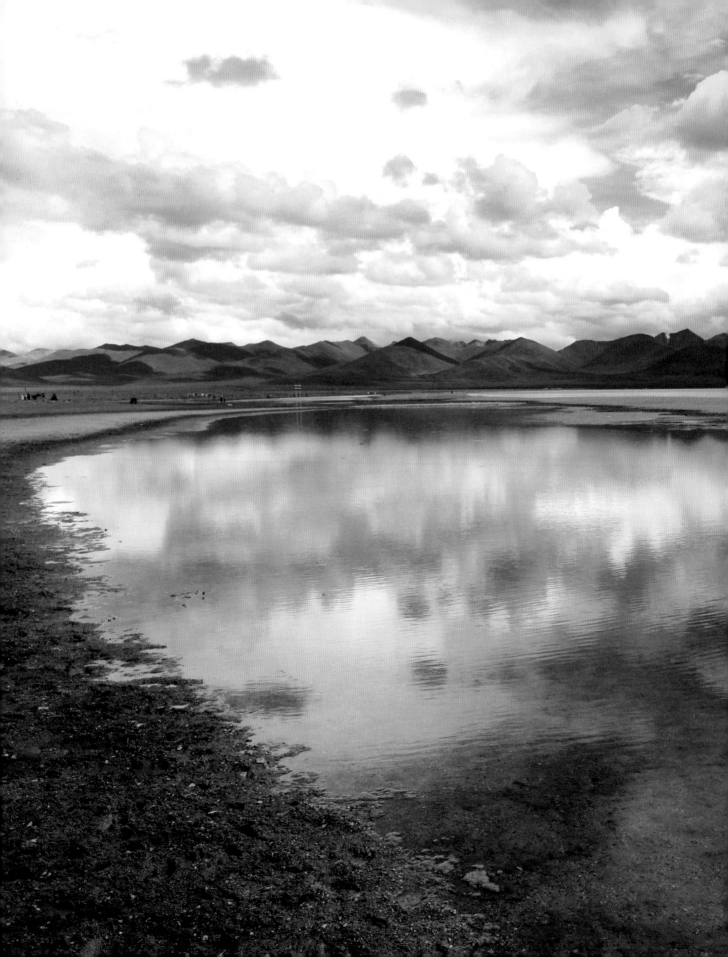

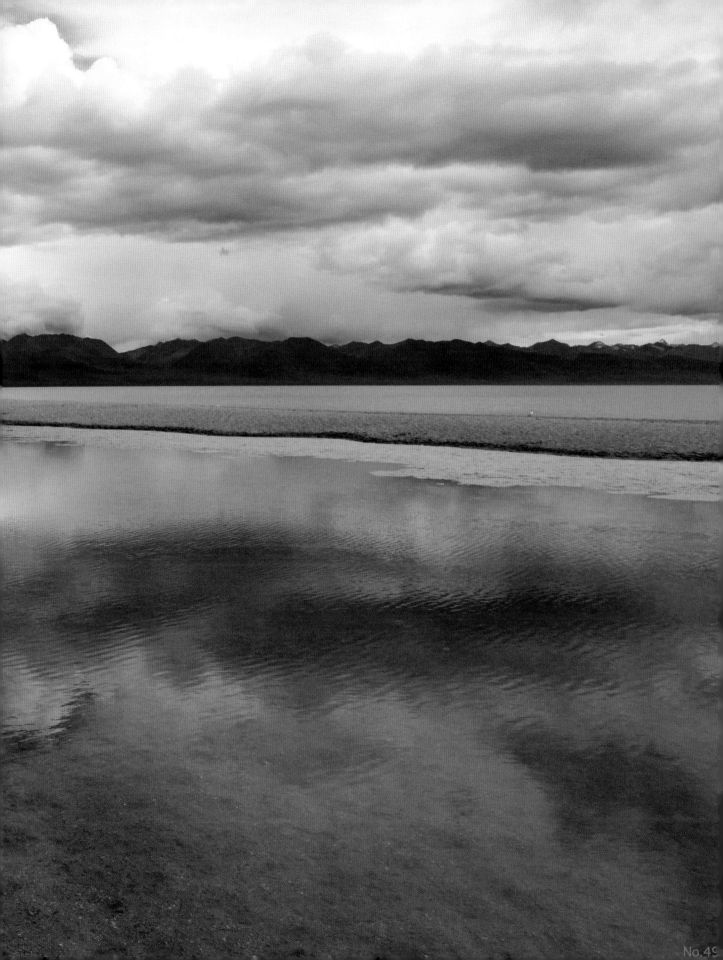

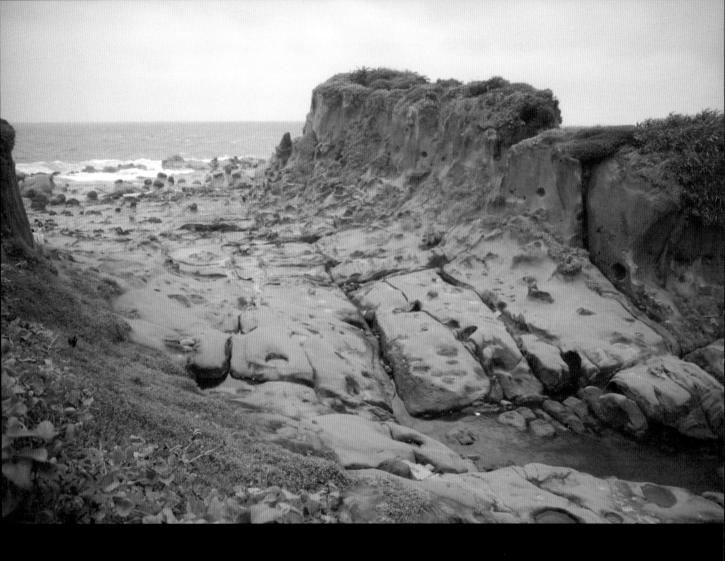

No.50「仙人蕈」

我多次到基隆和平島，因為這個交通看似不便的僻靜角落，

暗藏著可以和野柳比美的優美風光與特殊海岸地形。

我甚至覺得它更為奇特，整個空間更有超現實之感，

最難得的是，到此的遊客很少，主要是當地人，

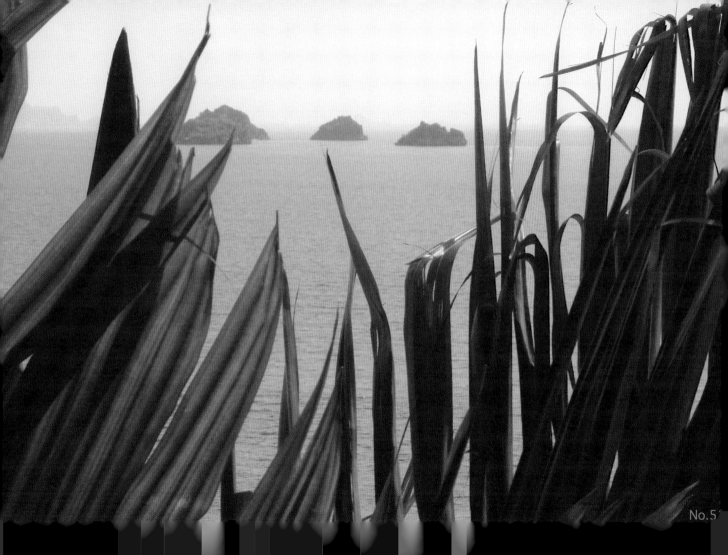

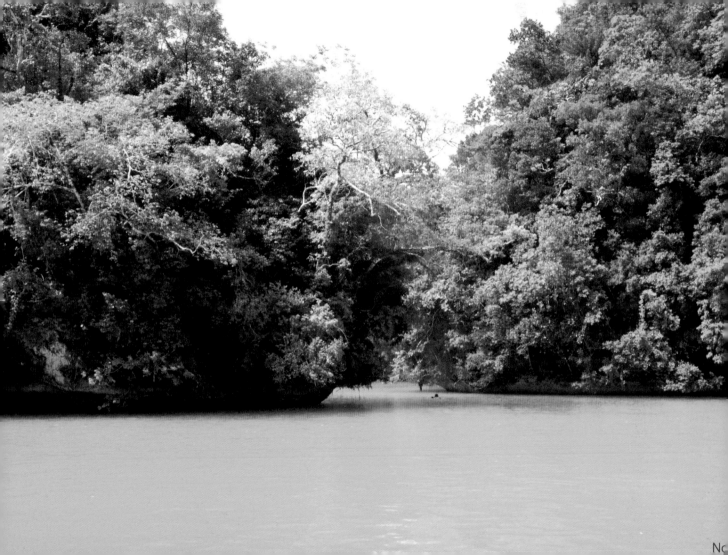

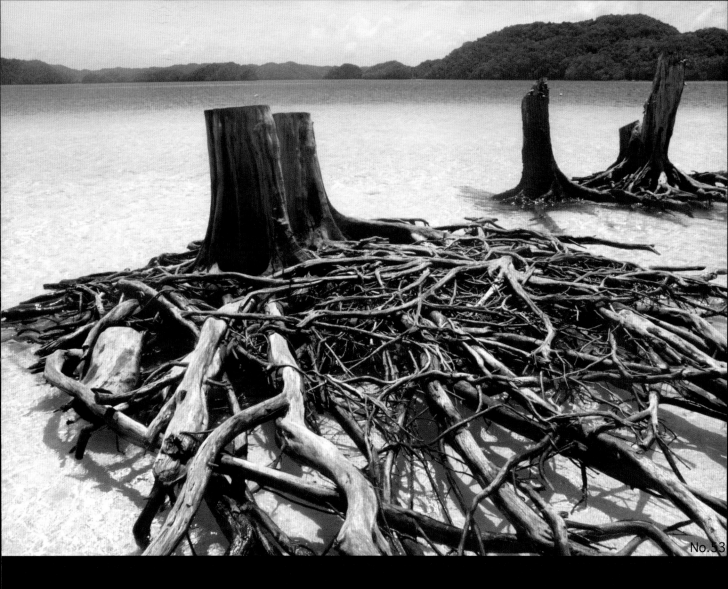

No.53「盤根錯節」

在帛琉一座被淡翡翠色的淺灘所環繞的小島上，

這些逝去多時的樹幹幾經海水沖刷後，

盤根錯結的樹根整個顯露出來，

No.5

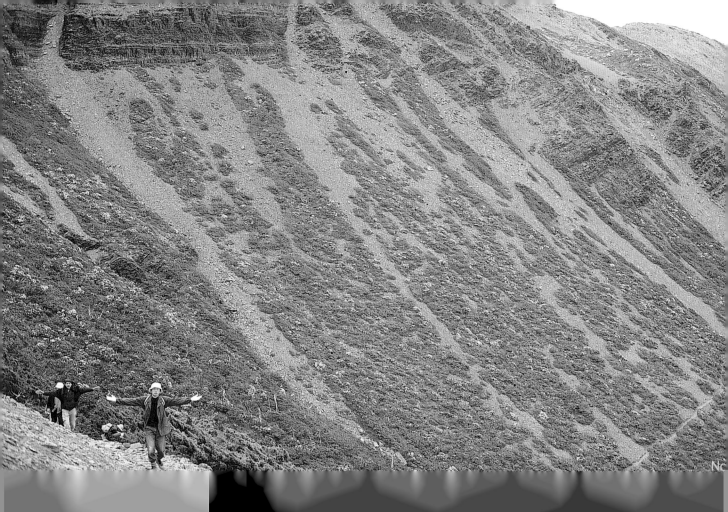

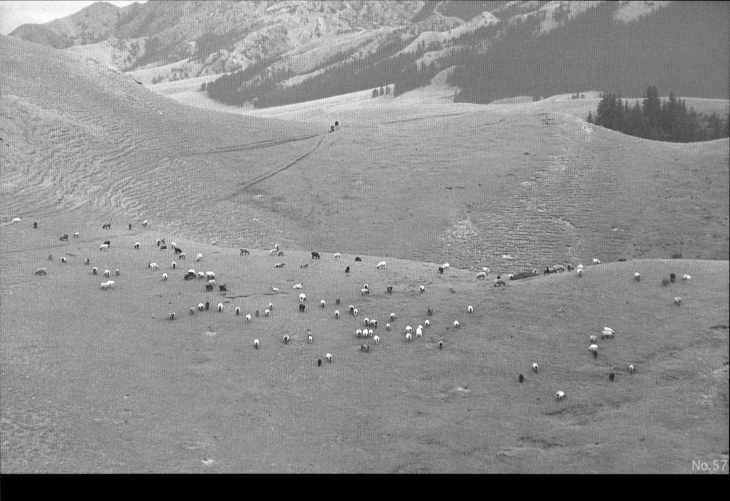

No.57「山坡」這張該屬遙不可及的大自然。

攝於新疆西北方的塞里木湖畔。

這張照片能有這樣祥和的效果我十分訝異。

那時我正騎著一匹矯健的馬，忐忑不安地走在塞里木湖邊一個料峭的山徑上，

有些地方連馬兒都得一腳高一腳低地上下坡；

也因此才有這麼樣的視角可以鳥瞰遠處的羊群。

騎馬的時候，掛在胸前的相機不停敲打著我的肋骨；

拍照的時候，我又因為沒有手抓住韁繩而提心吊膽。

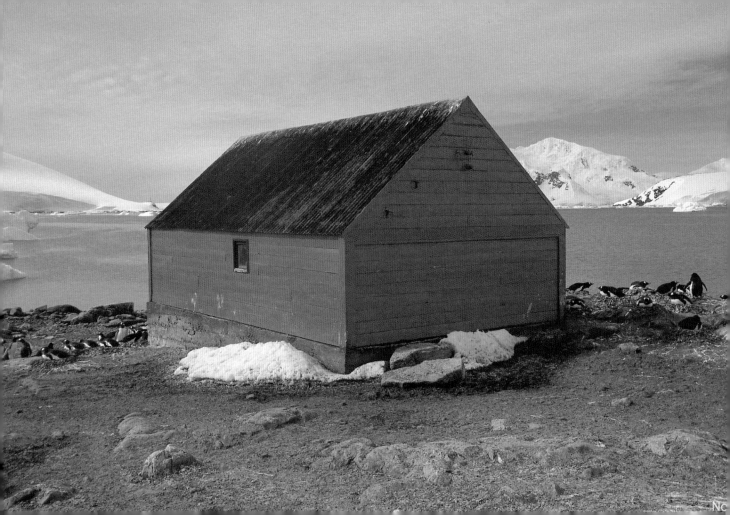

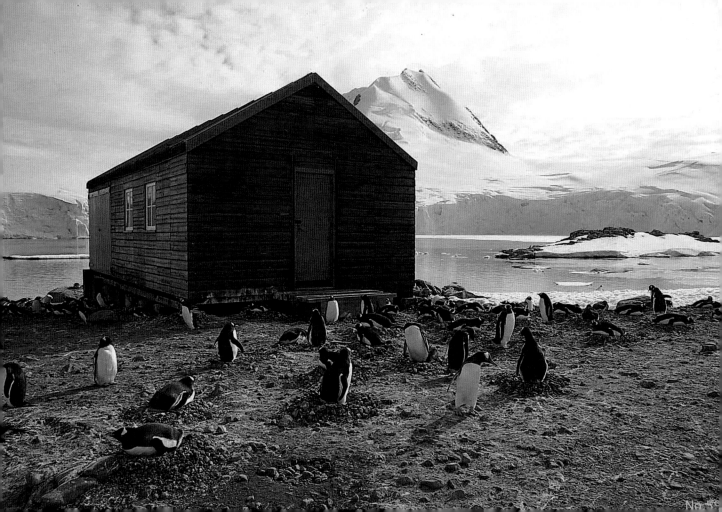

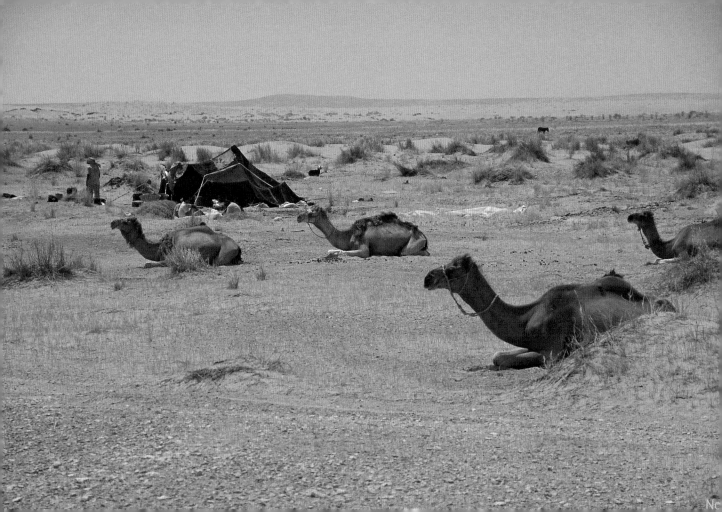

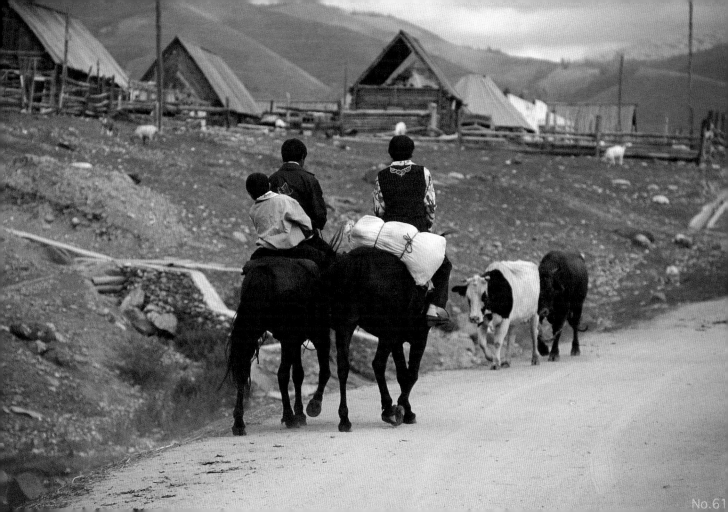

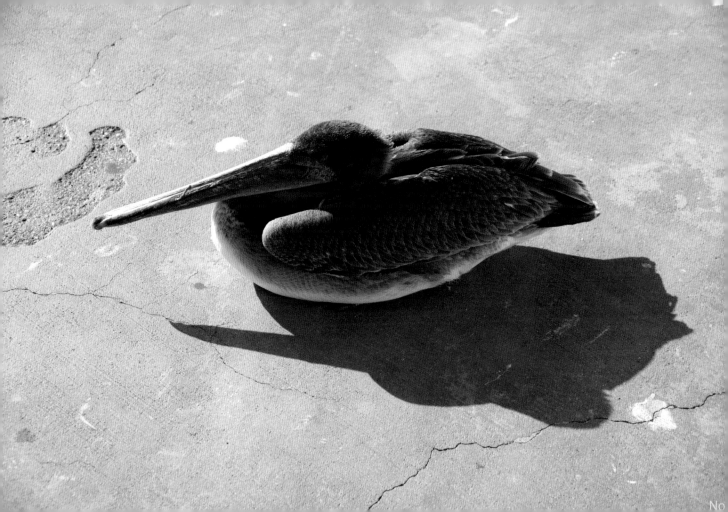

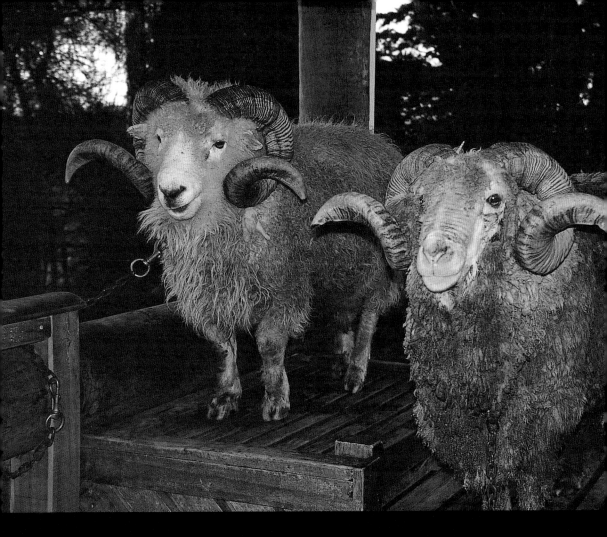

但這是什麼邏輯？我真的需要這些看起來老是任人擺佈的綿羊來當動物代表嗎？
在紐西蘭往羅吐魯阿的途中，我隨手拍下牠們時沒有任何目的，連好奇都沒有。
只有令人印象深刻的，那任人擺佈的表情。

No.64「香港街鷹」
這張麻鷹和前面 No.8 那張都屬於我登在印刻雜誌上的同一組照片，
但不是在同一天拍的。
這隻老鷹飛過我的窗前多次，我也捧著重重的相機守候牠很久。
最後終於用望遠鏡頭擊中牠。
我在香港拍了非常多的麻鷹，也為牠們寫過幾篇文章，其中一篇〈街鷹〉寫道：
「……但是這裡是香港，現實而無法矜持的地方。
神祕高貴的鷹失去了牠所憑藉的優越環境。」

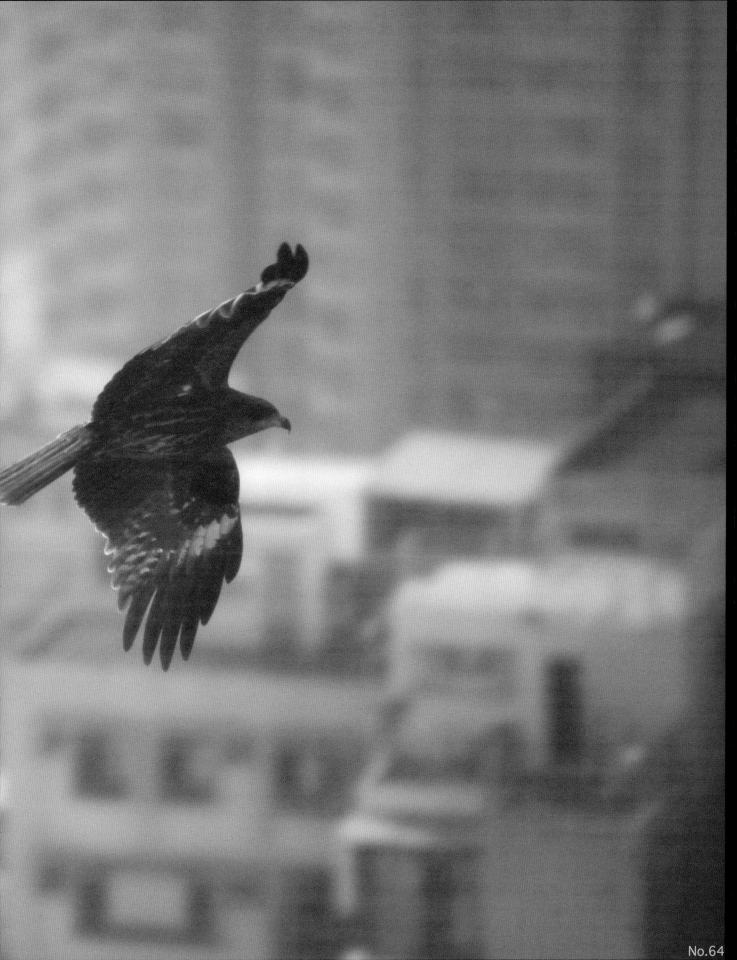

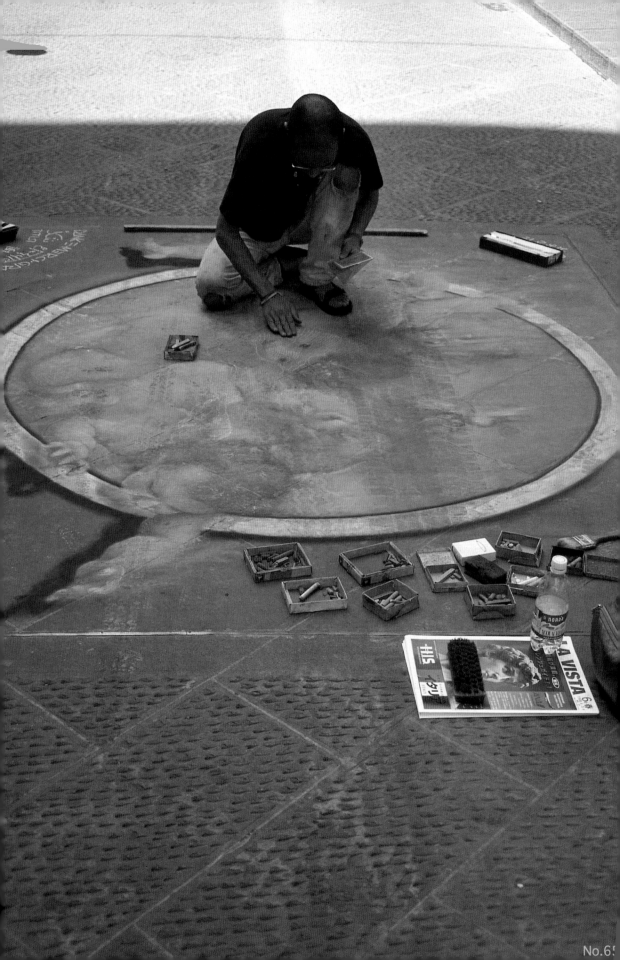

趨群性

我創出「趨群性」這麼一個生澀的名詞來，為了讓我標舉的驅動鏡頭五元素看起來更為工整。

主要想描述的，就是「人對人永遠最具有吸引力」這麼一個簡單的事實。

在這個星球上沒有任何事物比人類擁有更多的動作、行為、更豐富的表情、更多的訊息、更多的可能性。這就是為什麼我們想生動的表現其它對象時，都會不由自主運用各種「擬人化」的修辭。即使像我這麼一個相當疏離的旅者，各式各樣的人還是會引起我極大的興趣。我也往往透過我所拍攝的人物照片，了解到自己對人類特殊的喜愛與執迷。但是鏡頭捕捉人時，我們所預期的共鳴，多多少少和所謂的「人格從眾傾向」有著絲絲縷縷的關係，所以我必須承認，「趨群性」也不反抗這樣的自覺或暗示。

哪些元素會激發鏡頭的趨群性呢？美麗或有特色的人，引發我們共鳴的人、

激起我們人性關懷的人、正在行動的人、幽默或莞爾、兒童……

也有些時候，我們拍攝人，就只是單純的窺視快感。

1986 年我出版了圖文並置的《M 湖書簡》，當時就有論者認為，我的照片裡太缺少人，別人。那是有意為之的。當我專注於構圖或景色的攝取，不經意出現的人往往成為某種雜質或干擾的元素。因為有些時候，我確實克制不住某種視覺潔癖。

1997 年吧？我在布拉格買了的 Jan Reich 的攝影集《PRAHA》。

他鏡頭中的布拉格才真的一個人都沒有。

但是，終究，你很難迴避人，有些時候更需要人，更多時候，這些人引起你的興趣；

漸漸的，我的照片裡就出現了很多人。

在「趨群性」這個主題裡，我以 No.65 佛羅倫斯街頭一個在地上作畫的人開始。

那天的街頭藝人真多，其中還有一位主動要求幫 J 免費作畫。我把在地上作畫稱為

「沙堡式創作」，一陣浪或一陣雨來了就什麼都沒了。總之，整個翡冷翠熱鬧而歡愉。也許，

每個人都想在此尋找他們自己的文藝復興時代。

No.66 這張「柏柏人女孩」，我已經多次使用過。我們所造訪的那戶柏柏家族，可能是某些觀光機構刻意安排的民俗樣板。女主人非常友善質樸，但也非常熟巧的應對觀光客的需求。這其實一點也不要緊，他們的某些特質與生具有；特別是這個小女兒，對一切仍感到害羞、陌生，卻有如你所見的，對一些新奇事物濃濃的好奇。

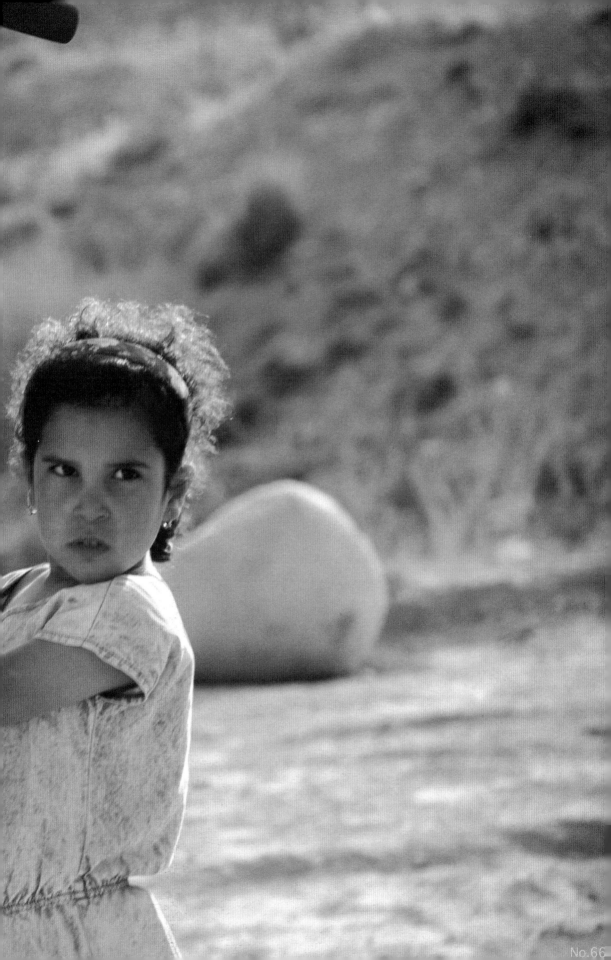

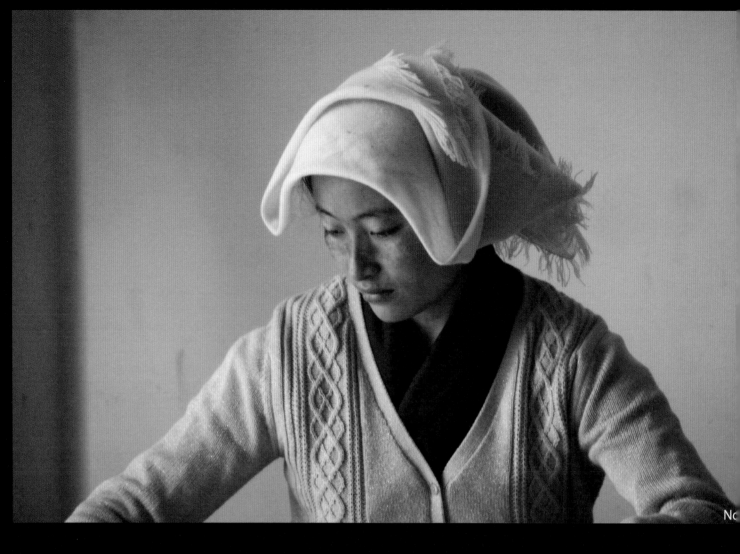

No.67「肖像」

這照片裡呈現的，是一個工作中的藏族女生。

我是在公路旁的一家餐館裡拍攝的。

她一直專注的工作，沒有跟旁人對話，也沒有抬起過頭。

我對她一無所知，只是很直覺地把她跟林布蘭特的人像聯想在一起。

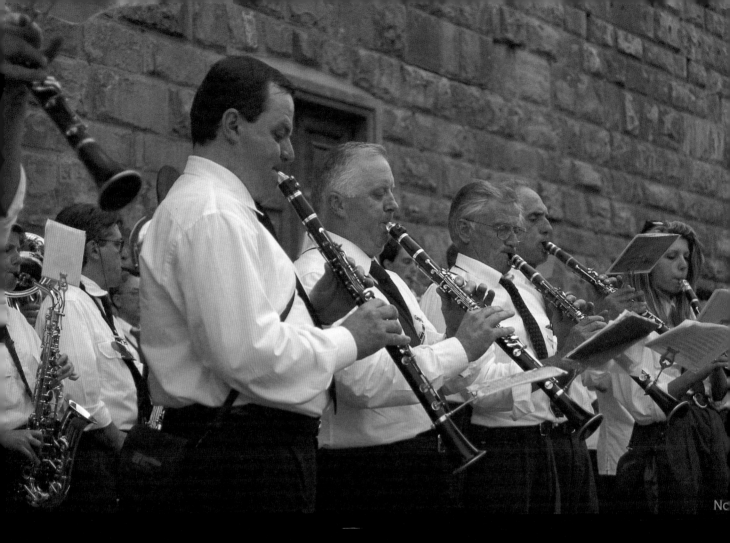

No.69「排練」

歐洲對現在的台灣人來說沒那麼陌生、遙遠，

但是他們地方生活中的種種細節，還是讓我覺得十分新鮮。

佛羅倫斯舊宮前的領主廣場，

大清早就陸陸續續集合了衣冠楚楚的男女樂手，

在米開朗基羅的大衛像下開始專心的演練。

在簇擁著各地旅客的全世界最受歡迎的旅遊景點，

我暗自興奮起來，這些人數眾多、互動頻繁、上了年紀的樂手，

可能是我在此見到最在地的人文風景。

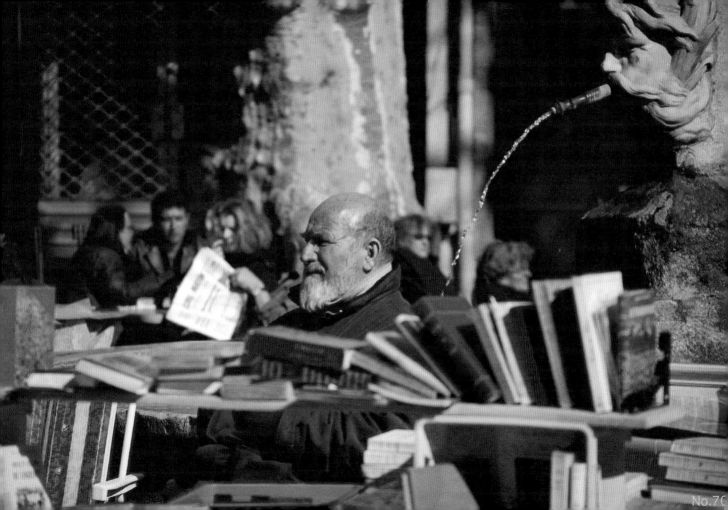

No.7

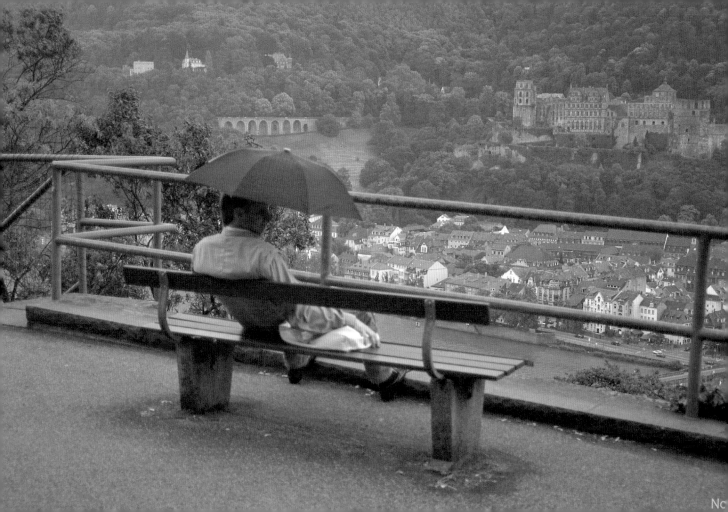

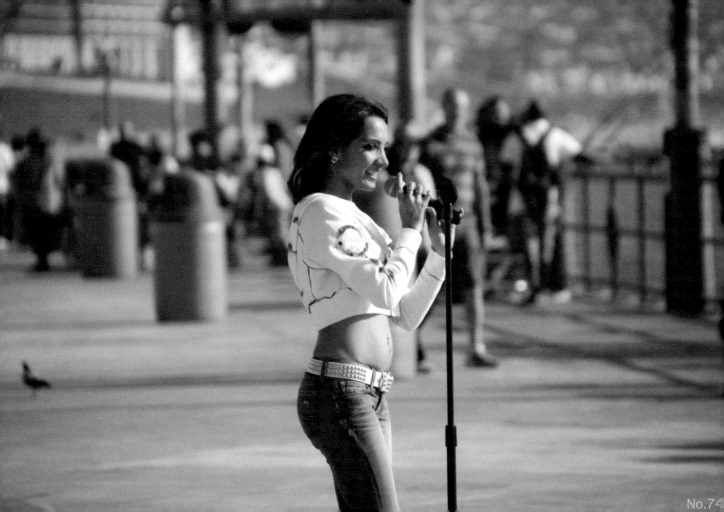

No.74

No.76

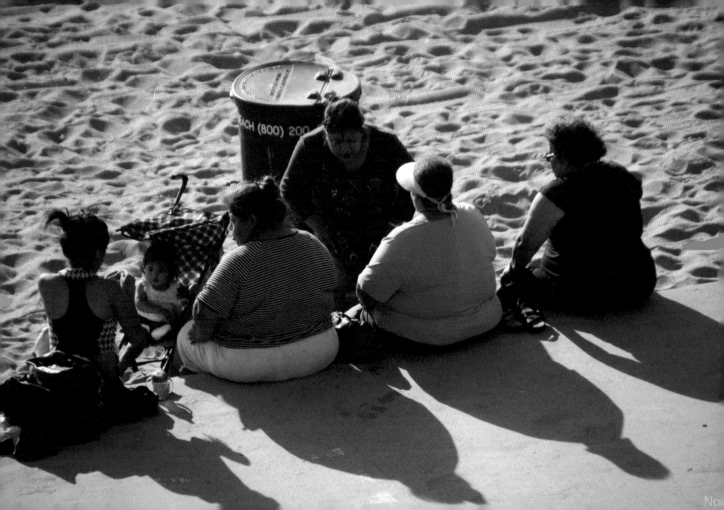

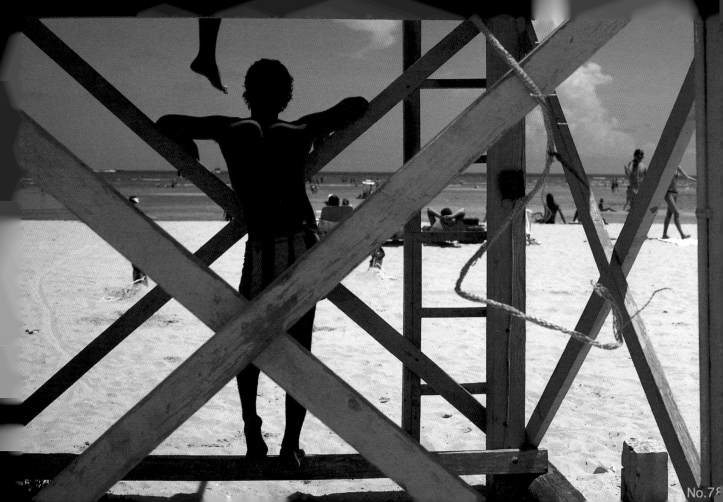

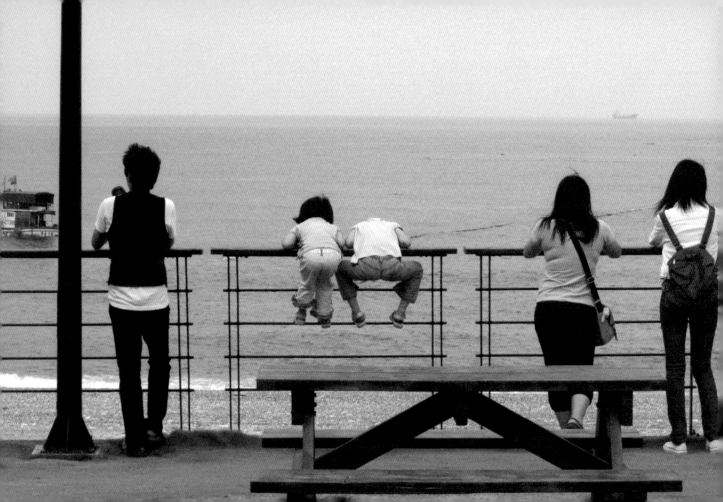

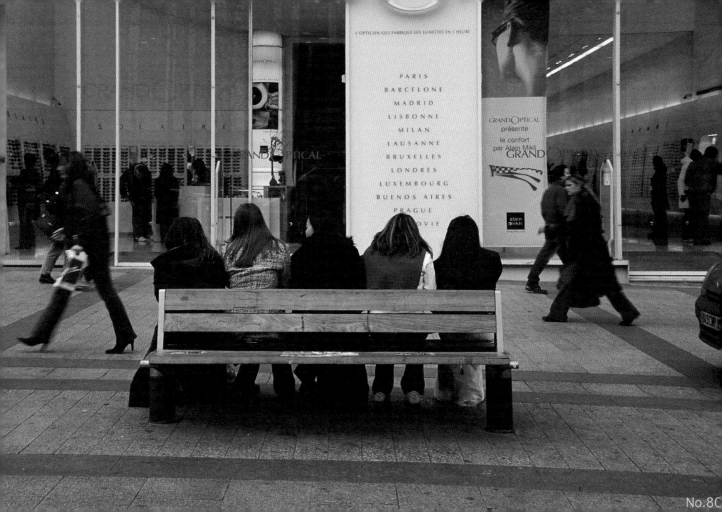

L'OPTICIEN QUI FABRIQUE LES LUNETTES EN 1 HEURE

PARIS
BARCELONE
MADRID
LISBONNE
MILAN
LAUSANNE
BRUXELLES
LONDRES
LUXEMBOURG
BUENOS AIRES
PRAGUE

GRAND OPTICAL
présente
le confort
par Alain Mikli
GRAND

alain mikli

No.80

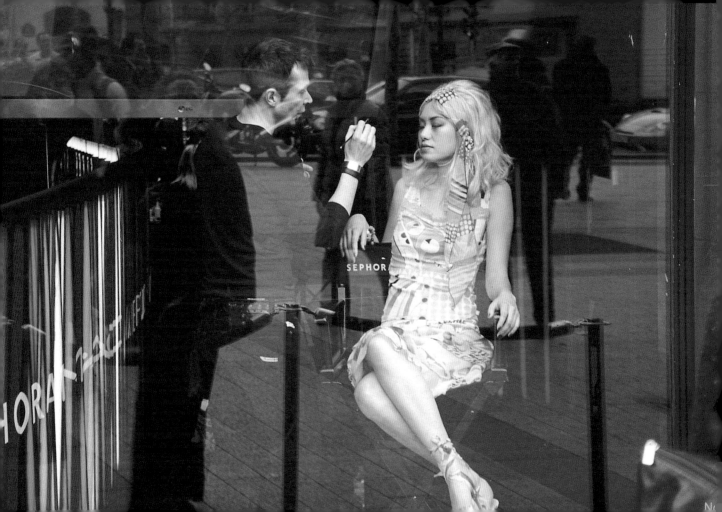

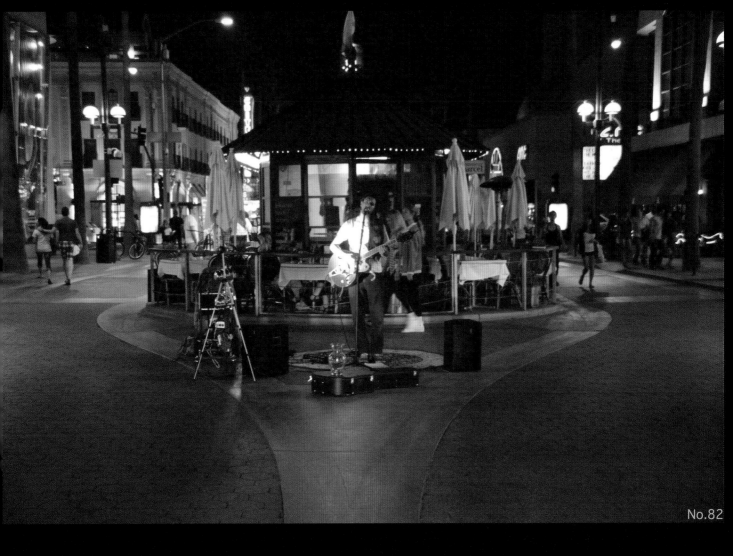

No.82「三街藝人」

一到晚上洛杉磯的第三街可是著名熱鬧歡聚的場所。

全部改成人行步道的好幾個街區，

兩旁都是燈火通明的商店與餐廳，

馬路中間則是各式的攤販和街頭藝人的表演。

這個專心在演唱的歌手似乎占到一個很棒的角落，

但是也許太早了，幾乎都沒有人停下來，

給他一些掌聲或鼓勵。

No.83「維吾爾男孩」
伊寧是一個頗有特色的邊境城市，瀰漫著中產階級生活氛圍，
美麗又安適，新疆有的少數民族這裡幾乎都有。
我在一個規模很大的維吾爾市場裡繞來繞去，
最後在一個接著一個的帳篷走廊下遇到這個小孩。

維吾爾族小孩非常活潑友善，和漢人孩童相比，
他們的言行舉止自信而略帶桀驁不馴，大大的眼睛無畏而有神。
當然我也不免好奇，長大之後，這個開朗愛笑的男孩，
會成為一個怎麼樣的青年。

接下來的五個跨頁是和「趨群性」，也就是和人物有關的主題。
滿版的圖片不適合放文字，所以先在此一併說明。

No.84「沙漠孩童」
我忍不住再三呈現這張在撒哈拉沙漠邊緣的杜茲街頭所拍的照片，
當然是因為很喜歡的關係。
我在開車經過的時候非常匆忙地拍下它，
它卻能一直生動、精準地幫我保留北非之旅許多歡樂的記憶。
這是我相當珍惜的運氣。

在杜茲那樣的地方，沙是無孔不入、無所不在的。
它會鑽入你的頭髮、鑽入你的衣服、耳朵、眼睛、鼻孔和嘴巴。
這就是為什麼我們都需要戴頭巾的原因。
我就在荒郊野外的一個小店買了一組紗布頭巾。
它可以幫我擋住大部分的 PM10 懸浮微粒，卻又不會擋住我的視線。
沒有身歷其境的人，是難以了解紗布頭巾的必要性與方便性。
但是，可能也只有深入其境的，這些年輕、歡樂的孩童，
敢於忽略紗布頭巾的必要性，興高采烈地走在準沙塵暴的街頭。

從這張照片，我們會感覺到，無論在什麼地方，什麼情況，
帶著歡樂微笑的孩童總會讓人感到輕鬆、釋然、安慰、安心。

No.85「的黎波里市場」

談到異國與遙遠，

格達費統治時候的利比亞應該也算吧？

那時，我們整整等了四五個小時，才得以通過陸上海關。

不過越過邊界沒多久，就看見美麗但遺世獨立（遊客一年十萬人？）的首都的黎波里。

我在綠白相間（綠是伊斯蘭教代表色，也是當時利比亞國旗唯一元素）的街頭遊蕩時，

特別注意到他們市集裡所賣的東西，幾乎沒什麼紀念品或觀光土產，

主要都是給當地人的日常生活用品。

觀光客很少，少到還不能營造出一個活潑又市儈的市集。

雖然仇美、反西方，

我始終覺得格達費在回教世界似乎不算是太糟的統治者。

他自己獨創出一個怪誕的，接近社會主義的政治體系，

團結、鞏固著多部落的社會並賦予女性較平等的地位，

也非常認真地進行各種公共建設。

雖然晚上過了九點之後，電視台只有他成篇累牘的政治演說。

多年後的幾天前，BBC 的報導，

仍有許多人覺得利比亞的現狀比格達費時代糟得多。

No.86「標本的遊行」

在亞維儂的主街道上，另一個舊貨拍賣市集盛大的舉行，

感覺上，幾乎家家戶戶都把家裡的傳家之寶或破銅爛鐵堆到

門前的人行道上展售，整個馬路好像一個歡樂的大客廳。

我當然忍不住也在其間興奮地穿梭、淘寶。

但是我最大的收穫，應該是拍到這張

以動物標本為前景的奇妙景觀。

No.87「花神咖啡廳」

在巴黎左岸文青聖地的花神咖啡廳，

我仔細端詳每一個到此喝咖啡的人，

並胡亂猜測這裡頭誰已是法國新的文壇重鎮，

誰是恰巧路過的觀光客。

2004 年我接受法國官方邀請，
參加了規模盛大的春天詩歌節。
他們安排我住宿的地方是位於蒙帕那斯車站附近，
阿坡里奈爾旅館隔壁的 Delambre 旅館。
在二十世紀初期，蒙帕納斯匯聚著全世界最浪漫、最有才華的文藝青年，
像海明威、喬艾斯、莫里迪亞尼、夏卡爾、趙無極等等。
後來的沙特、卡謬、西蒙波娃也一樣，
不是到圓頂、雙叟就是到花神咖啡廳高談闊論。
如今親臨這些地方，真有頗強的親切感與懷舊情緒。
不止因為此地曾是西方重要文化活動發生的現場，
更重要的是，它同時也是我在慘綠青春的高中時代，
一個代表著全球知識菁英的神聖基地、
一個不知情卻和你遙相呼應、共鳴的神祕電台。
當時，我們同樣是浸泡於各處的咖啡館—— 雖然受制於升學壓力和正常社會的冷眼，
情況狼狽得多——高談闊論、奮力創作，自以為找到一個遠大的目標。
我們勇敢而脆弱、亢奮而孤獨，
迄今，我還沒能想像到比當時更輝煌的，渡過青春期的路徑。

No.88「廣場」
Dam 在荷蘭有特別的重要性，主要是指防水的堤壩，
低地國的許多城市都不免有這個字根。
到阿姆斯特丹，你就不能不到 Dam Square 這個廣場來。
在彼，各式各樣的人種都有，在壯觀的市政廳俯視之下，
整個空間的氛圍顯得如此荷蘭又如此國際，
讓在場的人都感染到那種自由自在、和平歡樂的氣息。
唯一的問題，是來湊熱鬧的鴿子實在太多了。
鴿子曾是我對歐洲的廣場美好想像的元素之一，
但是這邊的鴿子太多也太目中無人，
甚至恃寵而驕，有點無賴起來。
我相信這個友善餵食鴿子的孩童，
就一定不曾預期會遭到鴿群如此的待遇。

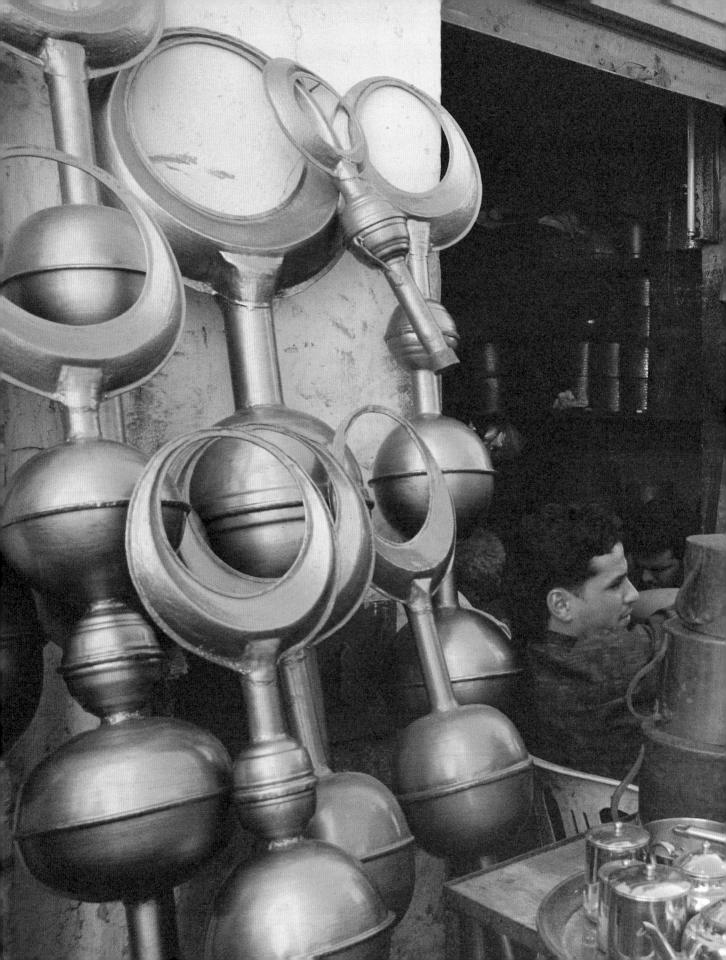

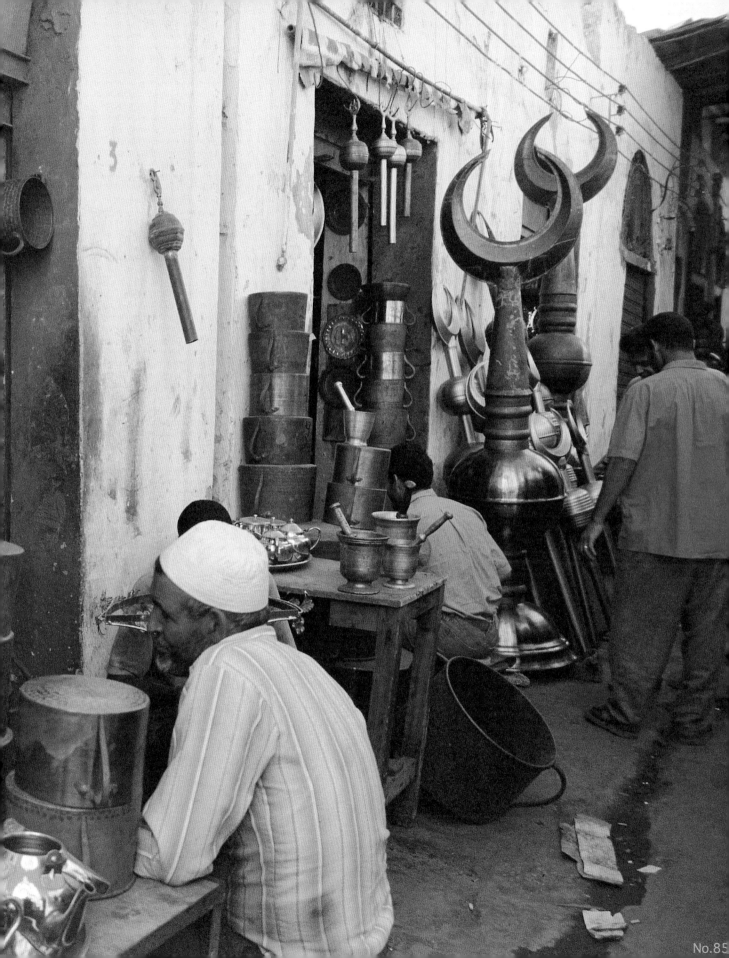

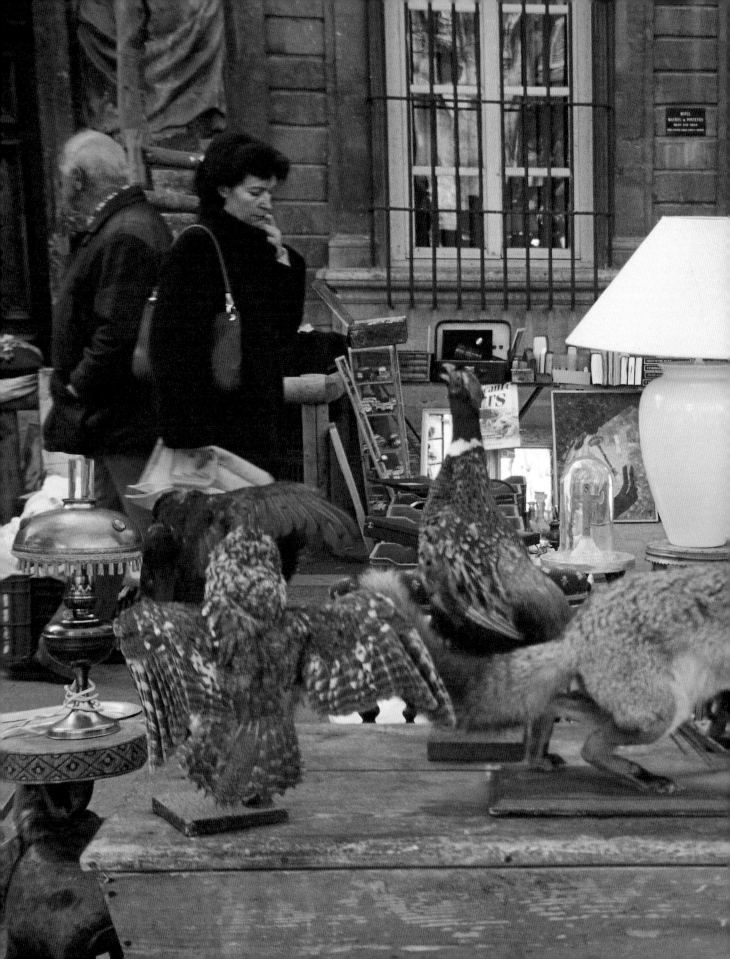

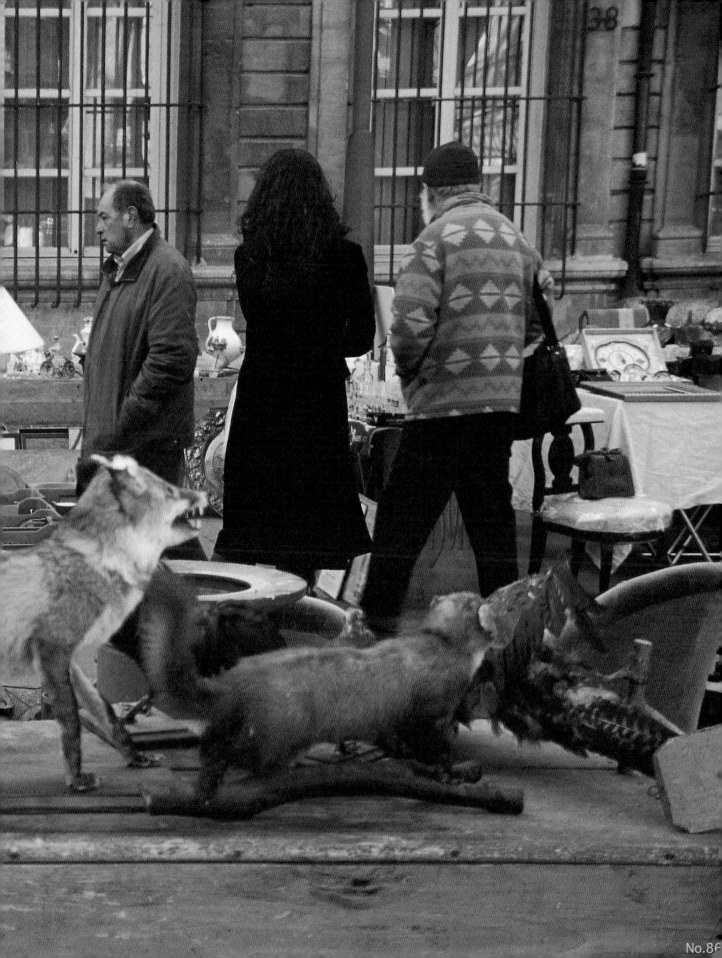

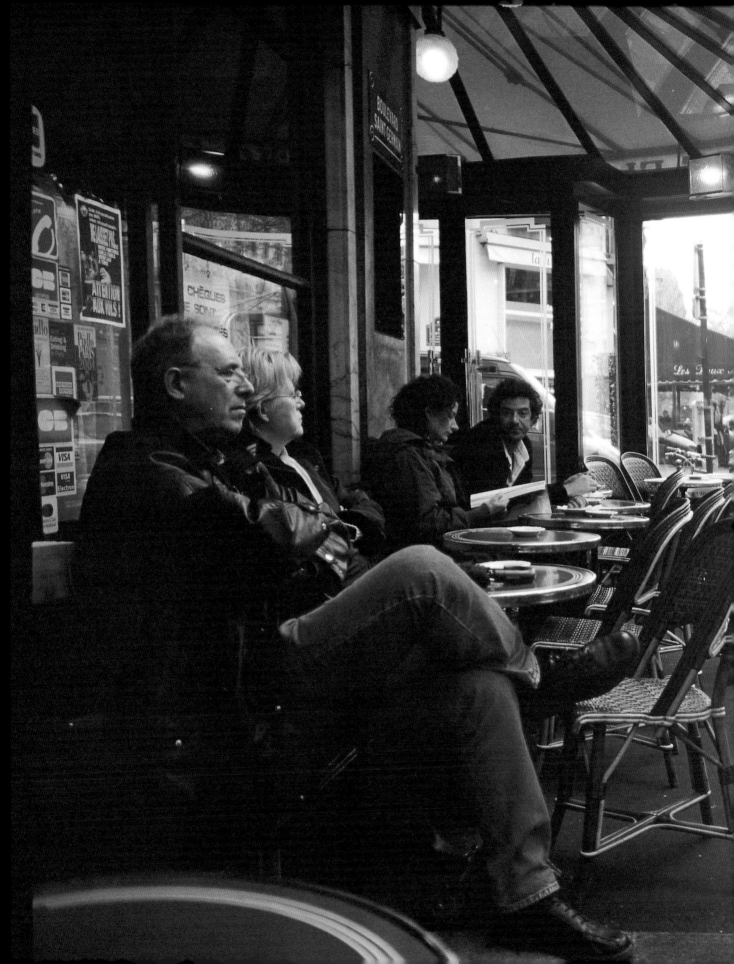

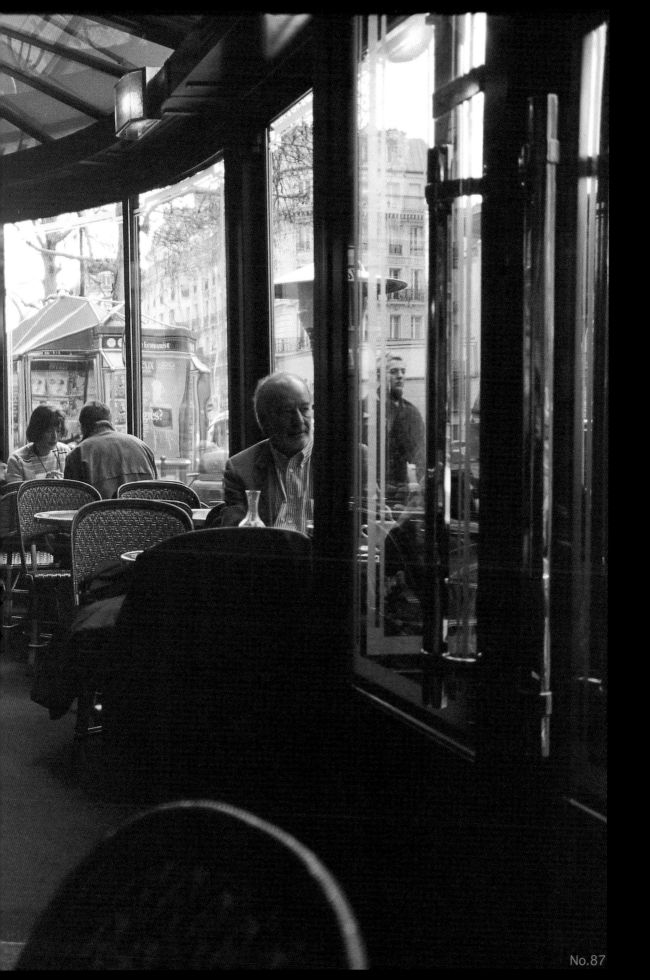

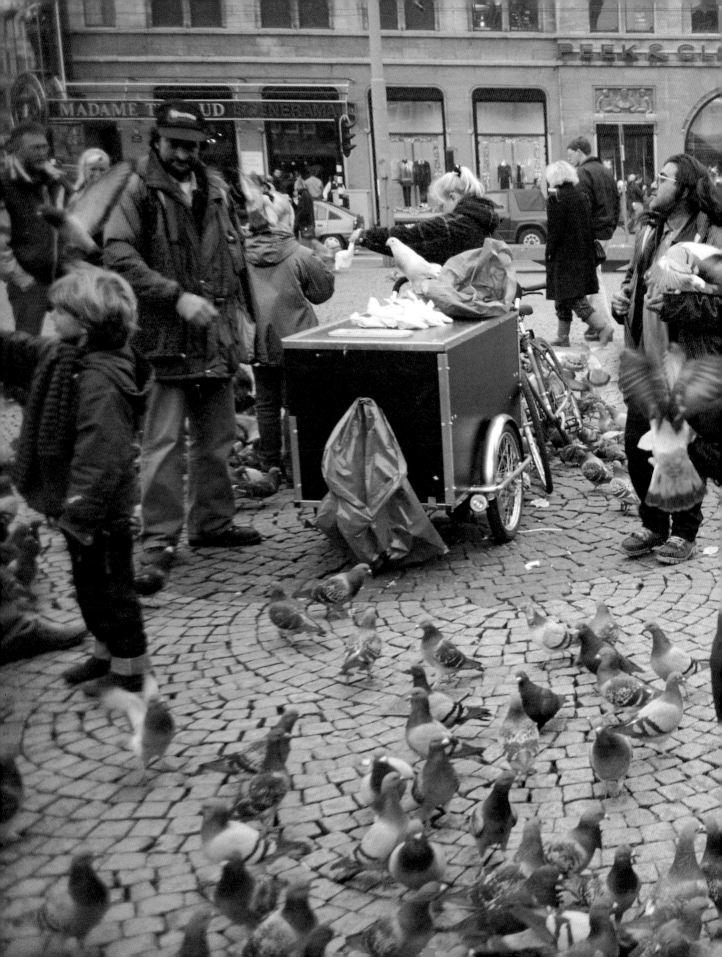

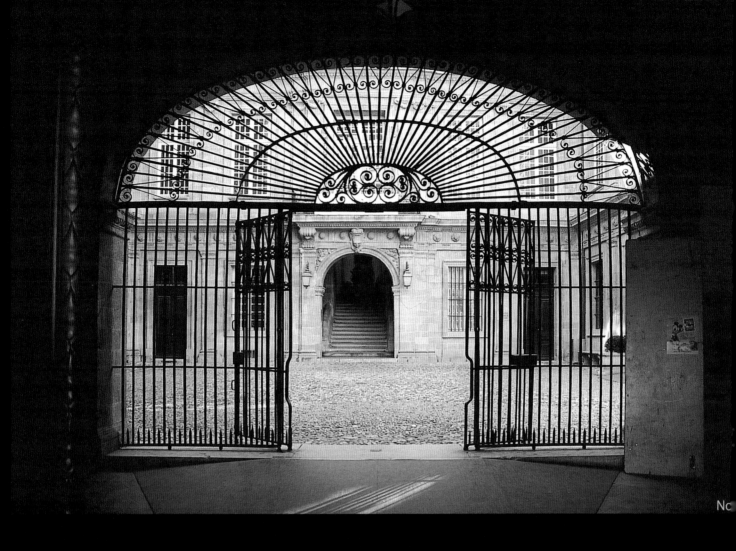

No.98「鐵門」

我在法國南部的這幾個小城四處亂闖。

反正城市都不大，迷路也困不了你多久。

但是這個鐵門應該是大有來頭的。

可能是普羅旺斯艾克斯老市政廳的大門。

在中庭被陽光烘培的磚紅建築襯托之下，

更顯簡單、自然、氣派。

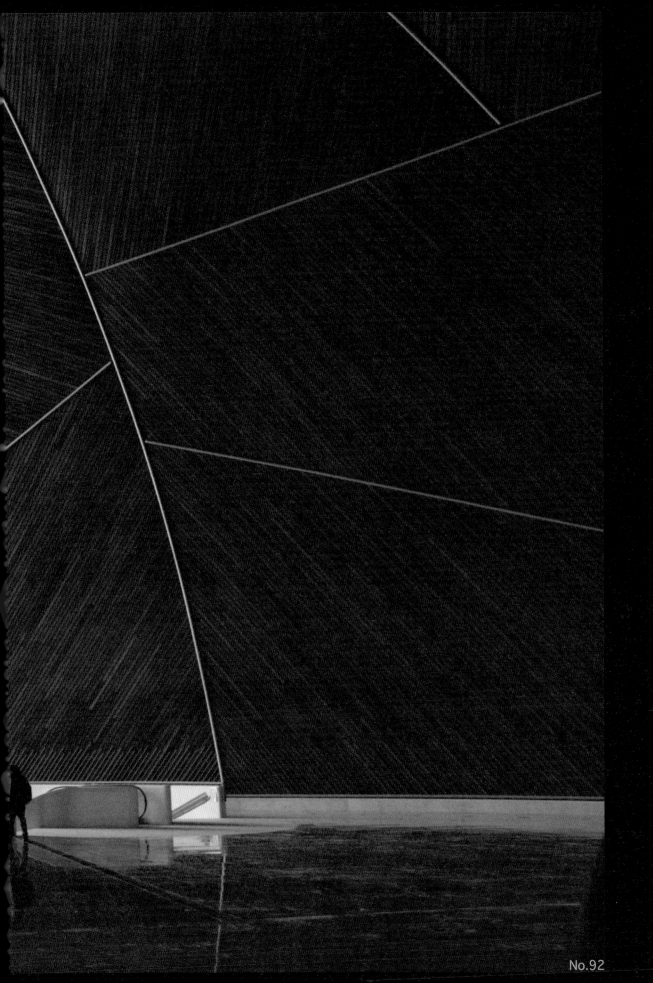

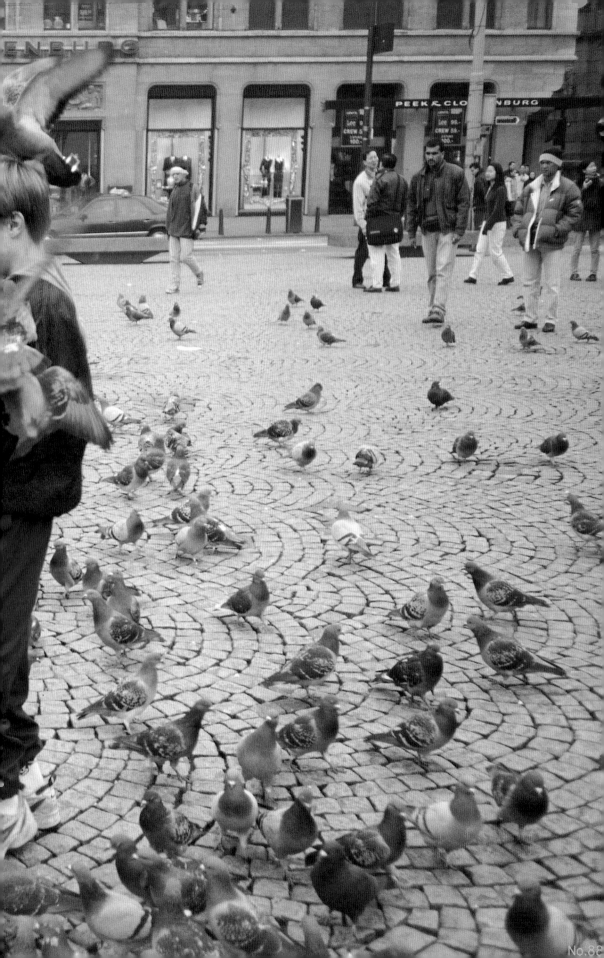

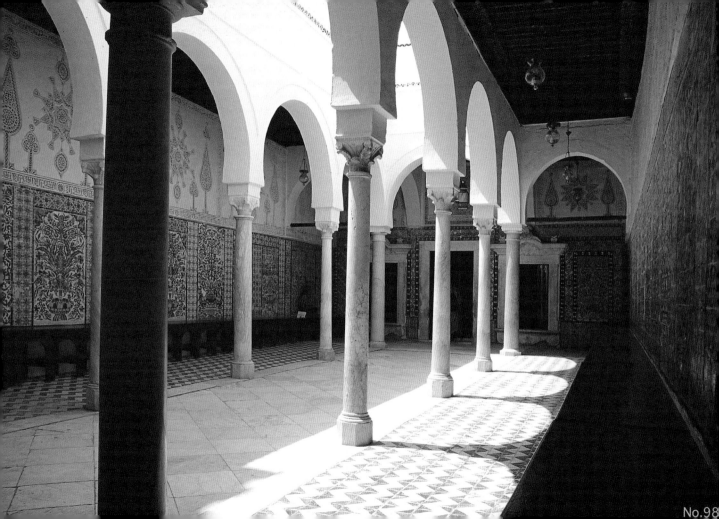

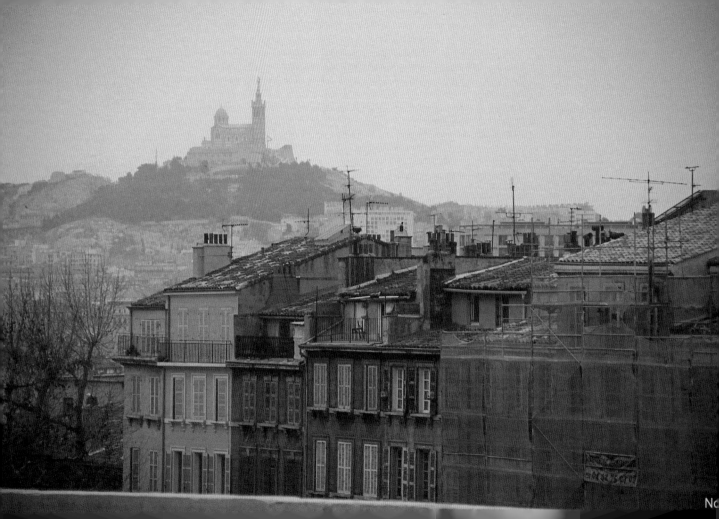

No.100

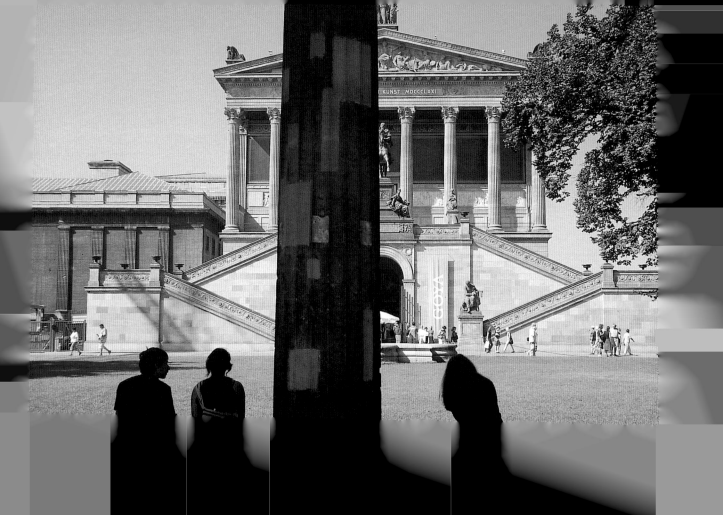

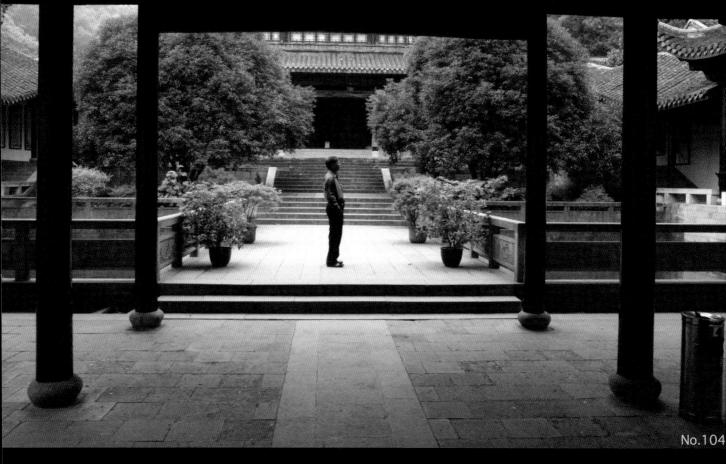

No.104「水仙祠」

其實這是嶽麓書院的一角，還是供奉屈原的水仙祠？

我都快弄混了，但是從格局和建築式樣來看，

更接近我印象中的水仙祠，反正，我對湖南大學裡的這兩個地方，

都很喜歡、很自豪、很有感應。

我的祖籍是湖南，雖然到目前為止就只來過一次，

但是對這父祖之鄉的認同與情感投射十分強烈。

對於這裡的人物和一草一木也倍覺親切。

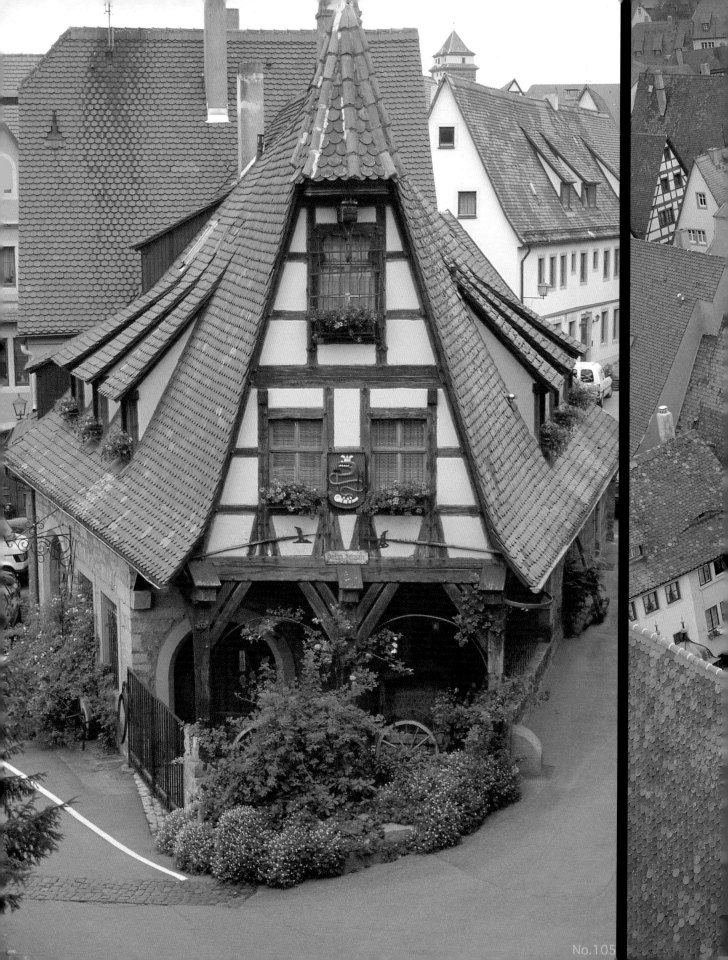

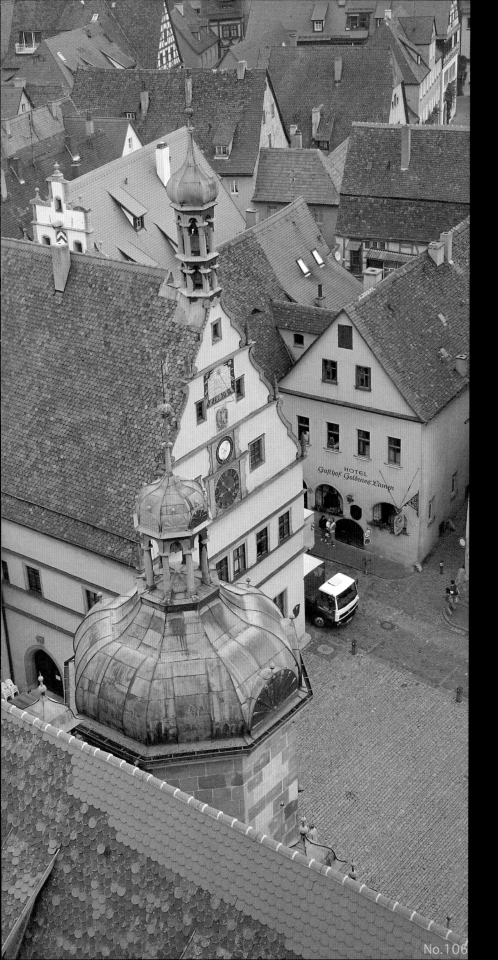

No.105「旅社」

羅騰堡是個會讓人終生懷念的地方。
它被保存得如此完好，並且在這之
前它便被規劃、發展得如此完好。
我住的旅舍有四百六十年的歷史，
早上起床用早餐時，你真會以為服
務的女侍才剛從井邊打水回來。

整座羅騰堡被厚實的城牆所圍繞，
城裡這一邊半牆高的地方，築有漫
長的木製廊道。你可以繞著這棧道
環城一周。
這是我繞道其中一個較少遊人闖入
的角落時，拍攝的旅館。

No.106「從鐘樓眺望」

對於古代德國人的童心與想像力，
我有著較深的共鳴、感動與困惑。
這張我是在羅騰堡市政廳的鐘樓上
往下拍的。一樓是旅遊局的辦公室。
旅遊局長曾帶我用了餐、繞了大半
個古城，最後放我獨自上鐘樓來。
我真的很想在此秀出我在大學時代
為文學院詩歌節精心繪製的海報；
在那上頭，我淋漓盡致的揮灑我對
中古歐洲城市的想像，而它真和這
個畫面有著極高的雷同度。
沒有錯，那張海報我還保留著。

No.106

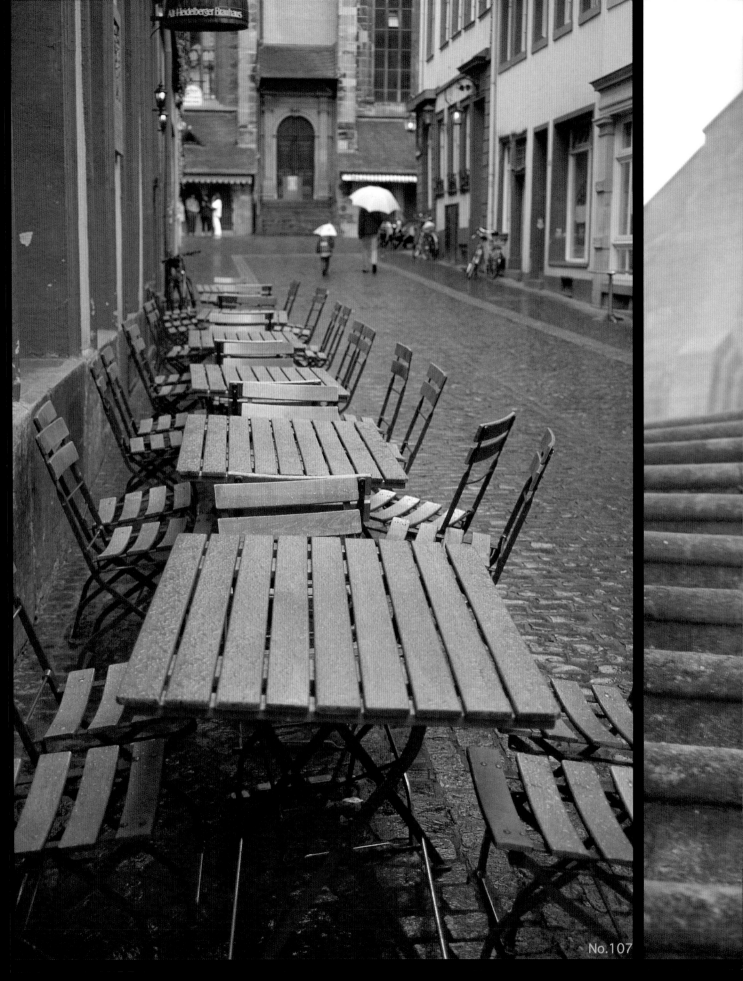

No.107

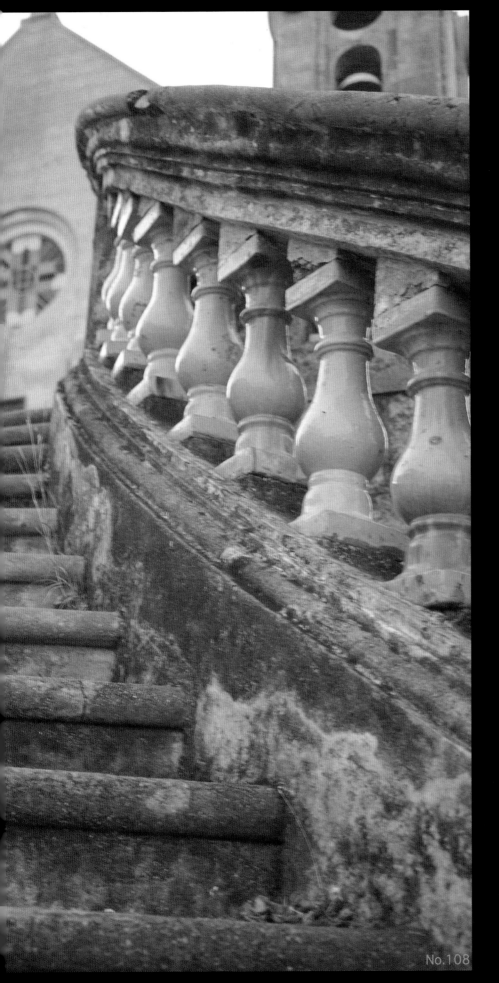

No.107「雨天」
在海德堡的那幾天,
大半時間在下雨。
那麼一座美麗的城市,我卻很遺憾
地不能更深入的了解它或記錄它。
即使如此,我還是帶著相機,
整天在古城的街頭盲目瀏覽,
看到什麼就拍下什麼。
包括窗戶、招牌、門環,
包括這淋得濕透的露天餐桌。

No.108「澳門教堂」
我記得這張照片是在澳門拍的,
但是我的取角太奇怪了,
以致於過不了久,我就不確定是
在哪裡拍的。
還是來自澳門的 L 跟我確定,
我才幫這張照片找到標題。

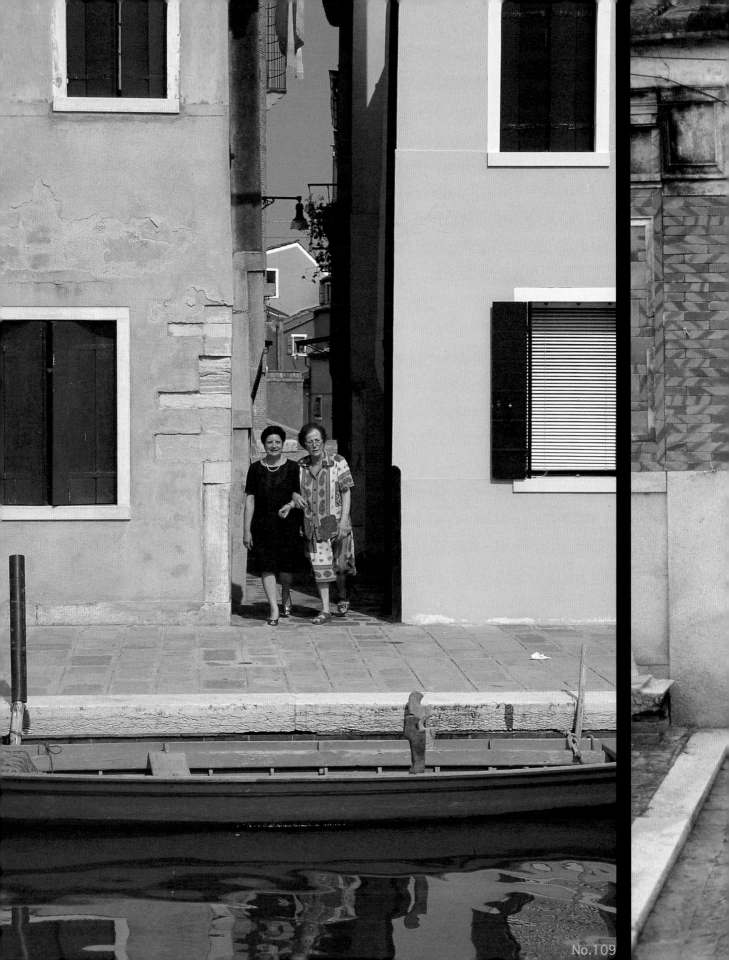

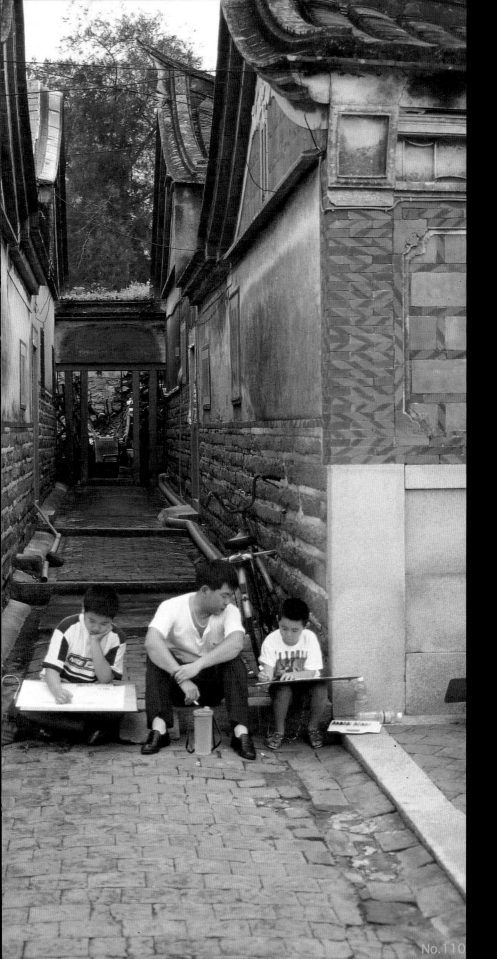

No.109「巷弄」

到一個古老的城區，令我著迷的，往往是那些錯綜複雜、不知伊於胡底的各式巷弄。

不論是開羅安古市集、巴黎的馬黑區、威尼斯還是布拉格，我總覺得一條會讓你迷路的狹窄巷弄，應該也是一條會把你帶出現實世界的神祕通道。

當我窺探這些令我著迷的後巷小路時，也常常遇到理所當然會在這個地方遇到的人：像慕拉諾島上這兩個手挽著手、狀至親密的當地婦女，她們自然而然成為阻止我進一步探究祕境的精靈。

No.110「寫生」

金門的民居多、細緻而美觀，問題是一不留意就會變成觀光客的刻板印象照。這一天，應該是在山后的民居聚落吧？剛好在舉辦寫生比賽。有了認真作畫的小朋友和一旁陪伴的師長，整個畫面的重心顛倒過來，房子做為背景反而比做為主角有更豐富的意含。

No.110

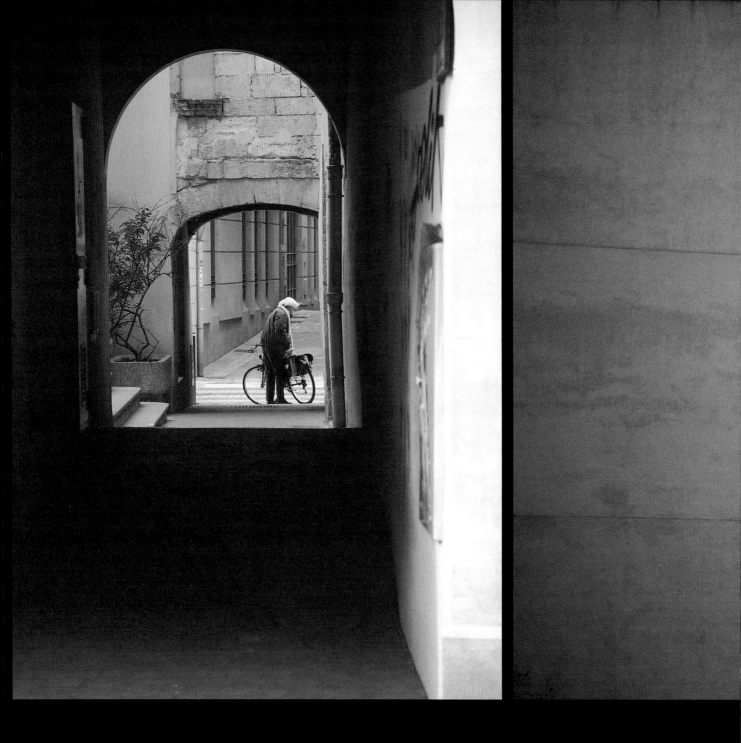

「我總覺得一條會讓你迷路的狹窄巷弄，

應該也是一條會把你帶出現實世界的神祕通道。」

這是上頁才說過的話，

這裡又有一張可以做為註解的照片。

在南法的狹巷裡吃力牽著腳踏車的老婦人，

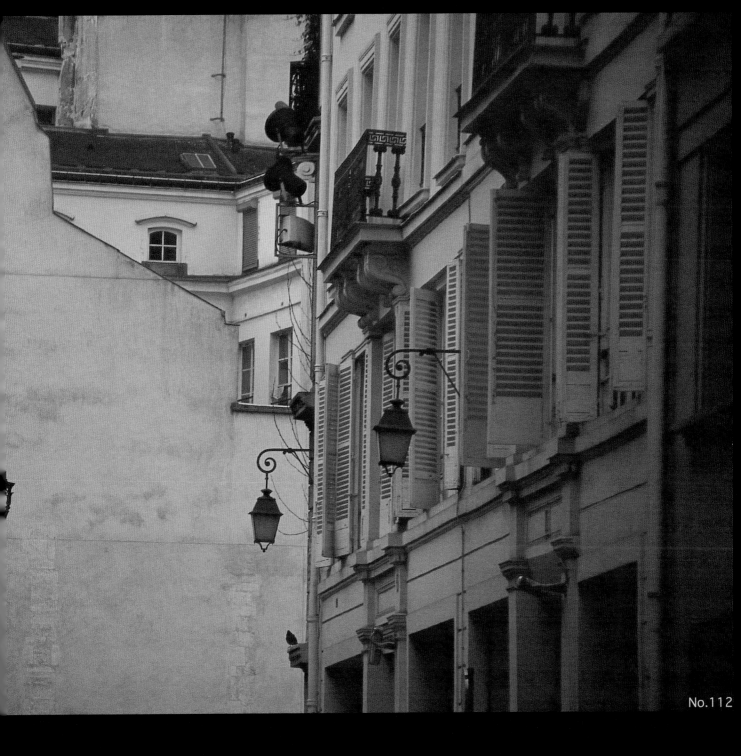

No.112「西堤」
西堤島上聖母院旁的巴黎民居，
已是陽光都照不進來的向晚時刻，
顏色高雅的建築開始產生一種
拒人於外的神祕。

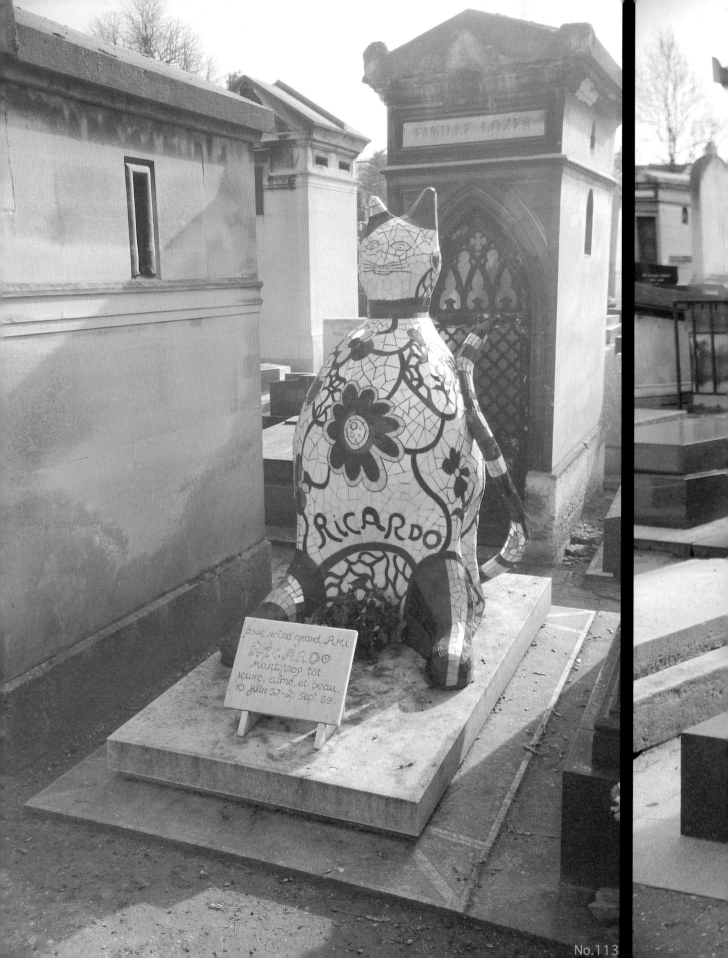

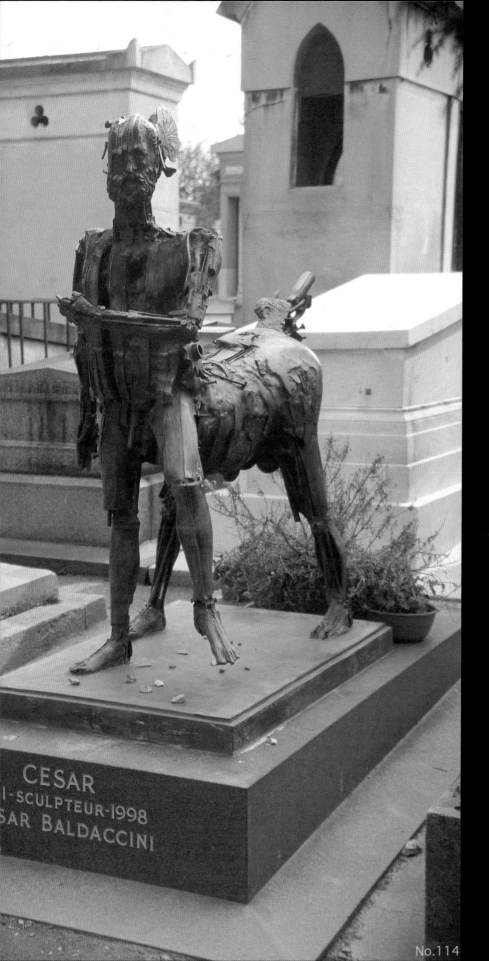

CESAR
I-SCULPTEUR-1998
SAR BALDACCINI

No.113「蒙帕納斯墓園 1」

No.114「蒙帕納斯墓園 2」

在蒙帕納斯墓園消磨了兩個下午之後，我回台灣寫了一篇文稿，叫〈高中同學會〉。

主要是說，這些長眠於此的著名藝文大師，有許多是我在中學對文學藝術最狂熱的時期認識的；來到這個墓園，就好像參加了我的高中同學會。但我這些高中同學裡，當藝術家的，墳墓似乎更為精彩。一付死後都要繼續露兩手給你看的模樣。

這兩張照片，一個是著名雕塑家桑法勒為他的友人所做的，大概也是全墓園最歡樂的墓碑「貓」；一個是在香港尖沙嘴也有個巨大作品「飛翔的法國人」的法國雕塑家西撒‧巴達契尼，為自己做的半人馬墓碑。

No.115「部隊歸來」

兵馬俑的陣容盛大，令人十分震撼。他們的豐富姿影、栩栩如生的表情，也令人震撼。

但是從正面看你終究知道，這一切不過是泥塑的兵團；如果從背後看，秦俑才真的嚇人，他們好像是從某個超時空戰場剛退下來的疲憊老兵，安靜排隊，等著被遣返，等著點名。

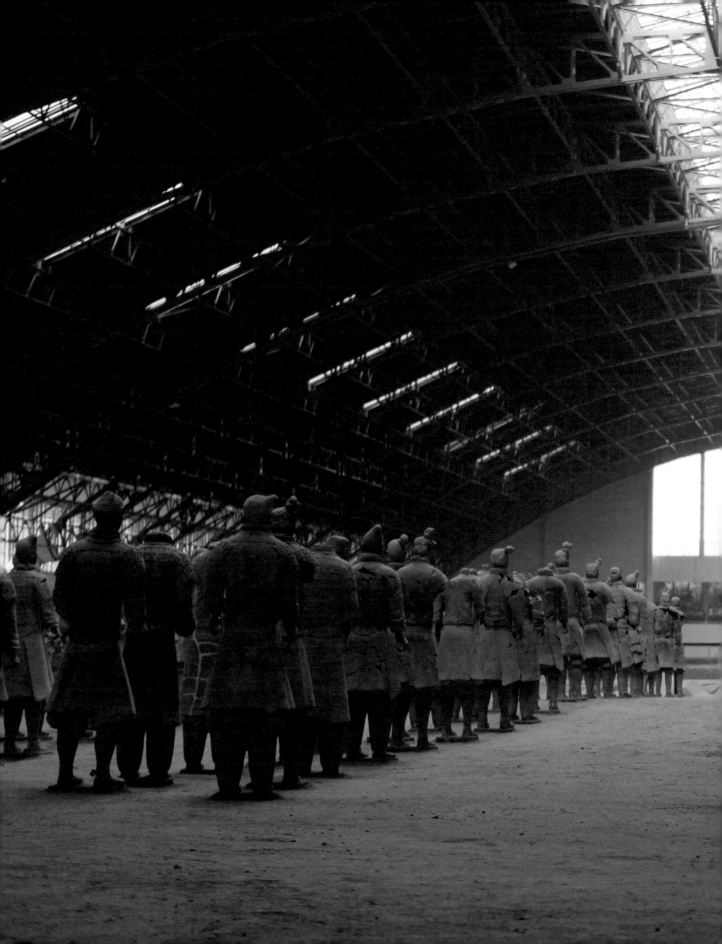

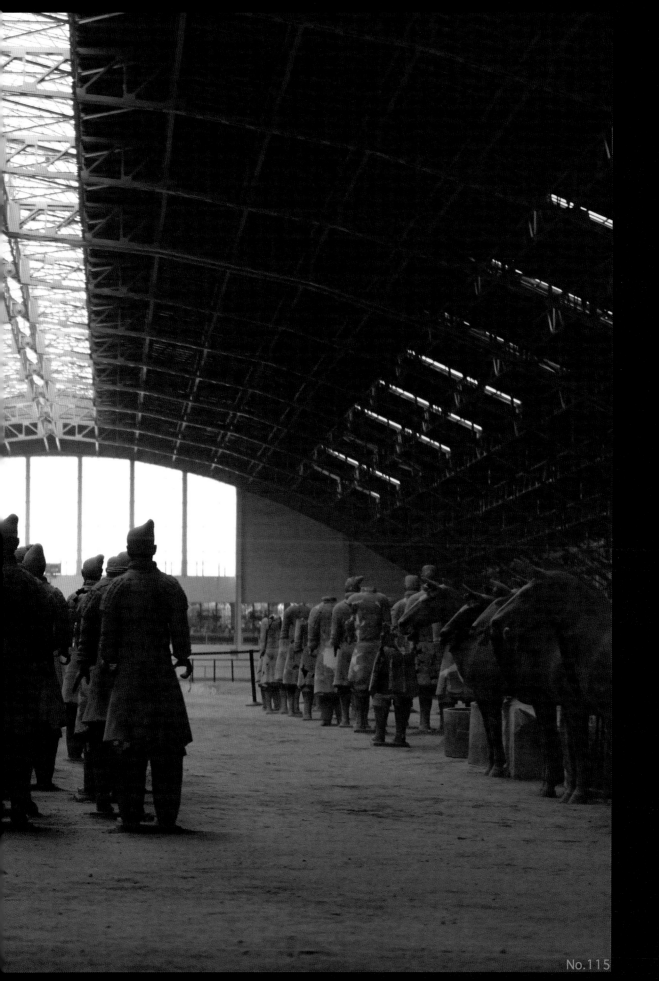

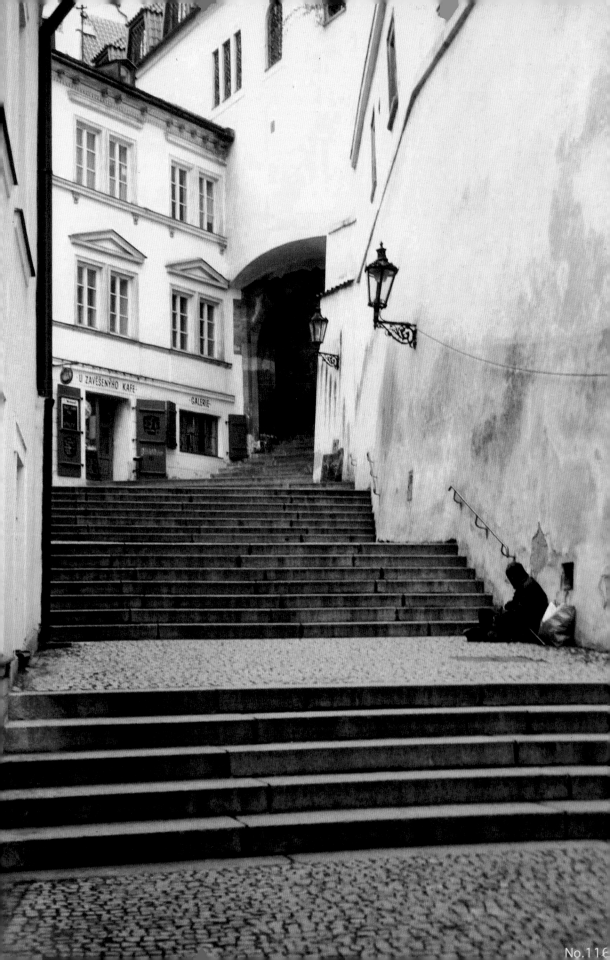

趨己性

要叫「趨己性」還是「趨我性」，反正都一樣拗口，
但我在此要談的，就是攝影活動的最主要的樂趣之一：
自我表現——情感與態度的表現、個性或特殊興趣的表現、
特有觀點的呈現，還有創意、顛覆、執迷與神來之筆……
這當然是我最感興趣，也較拿手的事了。

另具隻眼、特立獨行、另闢蹊徑……
總是在搜尋、挑選、建構，形同用眼睛在思想的攝影，其實是自我表現最有效的工具。
透過主題的選擇、透過構圖、框取，我們彰顯最鮮明的訊息、特別感興趣的事物
或美感元素。不是為了景物，而是為讓讀者透過景物看到攝影者自己。

「趨己性」是關乎主體而非客體的，在這本攝影集裡頭的每一張照片，
都同時一定包含著某種「趨己性」的實踐。
它們都直接間接表現我所追求的美學理想或自然流露的性格與心境。
例如：對形式均衡與實質均衡的敏感、對稱與不對稱間的擺盪、
顛覆慣性或可預測性、追求飽滿的訊息與象徵、追求意外的念頭、
滿足視覺潔癖、不放棄官能愉悅等等。

要在按快門的這個小動作上實現所謂的「自我表現」，我們就得在拍攝的對象上
尋找所有有效用的細節，並把它加以凸顯、運用。接下來這些作品，或多或少，
都在應證我的私屬美學觀點。

編號 No.116 這張布拉格老城區的照片，是從紙本相片再掃描回來的，
因為多年前那次布拉格之旅的幻燈片我始終沒把它找出來。
雖然如此，即使找出來了，我相信我還是會選用現在的這一張「階梯」。
不是因為它很布拉格，而是布拉格太出名、太有特色了，
我想呈現出一張不是刻板印象的布拉格。
我一直稱布拉格為西歐文明的潛意識，教堂裡保有許多文明初期的心智和世界觀，
城堡裡保有許多陰暗記憶或想像。
這張照片的意義不在於布拉格，在於它顯現我內心的形象。

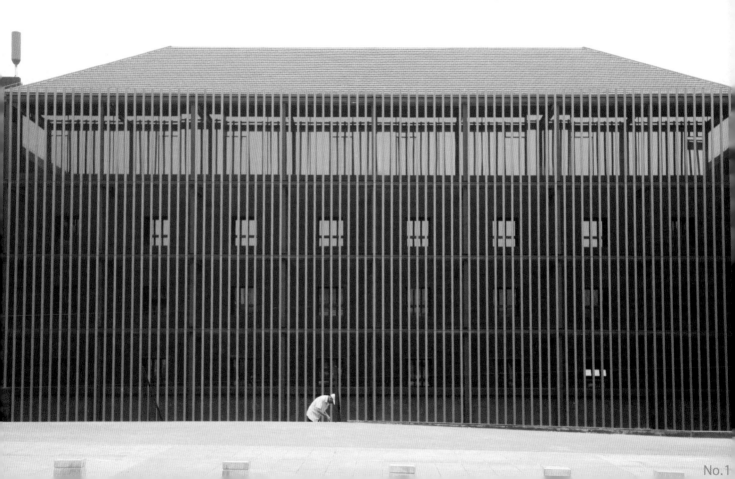

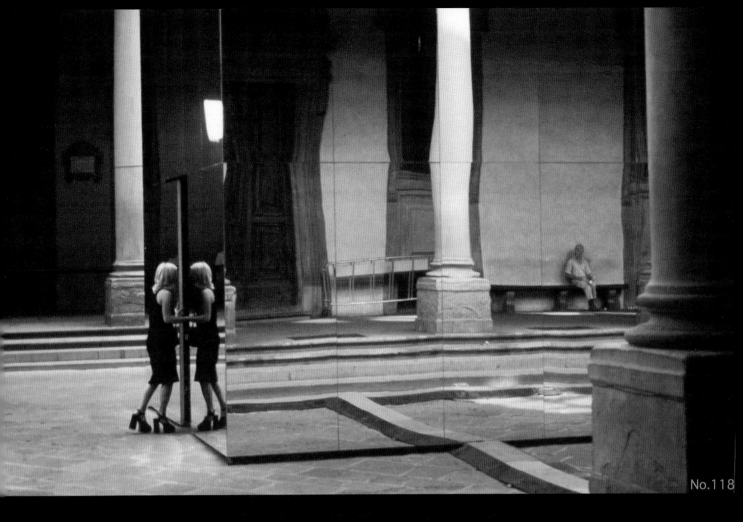

No.118「鏡像」

當我從烏菲茲美術館二樓的展廳走下來的時候，

看到中庭設置了一件這樣的裝置藝術；

方方正正、四周都是鏡面。

一個打扮入時的女生正要走進去，

鏡面被叫醒，反射出這位將被自己遮住的女生，

反映出一個無辜被拍到的老人。

而我在捕捉這幅畫面時，

體驗到後設的氛圍、超現實的樂趣，

並目擊整個視覺異化的過程。

No.119「煙柱」

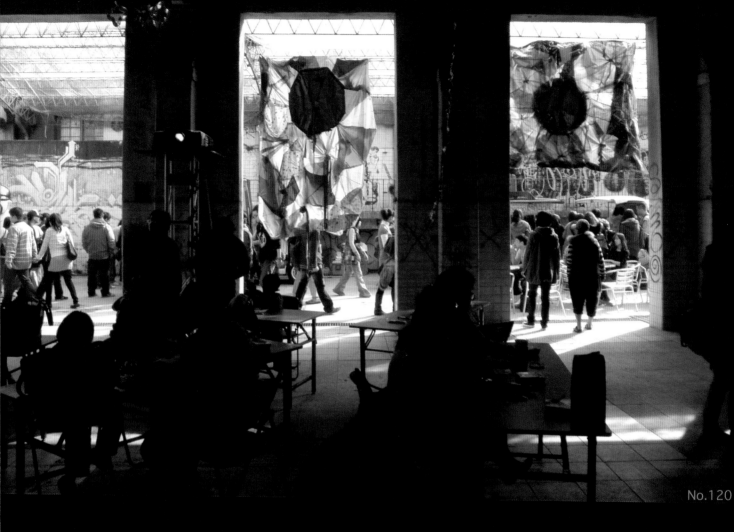

No.120「明暗之間」

華山藝文特區正在舉辦一個非常熱鬧的藝術節吧？

人群熙攘、摩肩接踵，

巨幅的拼貼彩布高掛在倉庫的門口。

我趁機拍下這張不像華山藝文中心的華山藝文中心，

這裡頭有顛覆，也有質變，

也呈現出通俗活動少有的不真實的感覺。

No.1

No.121「陽光的隱私」

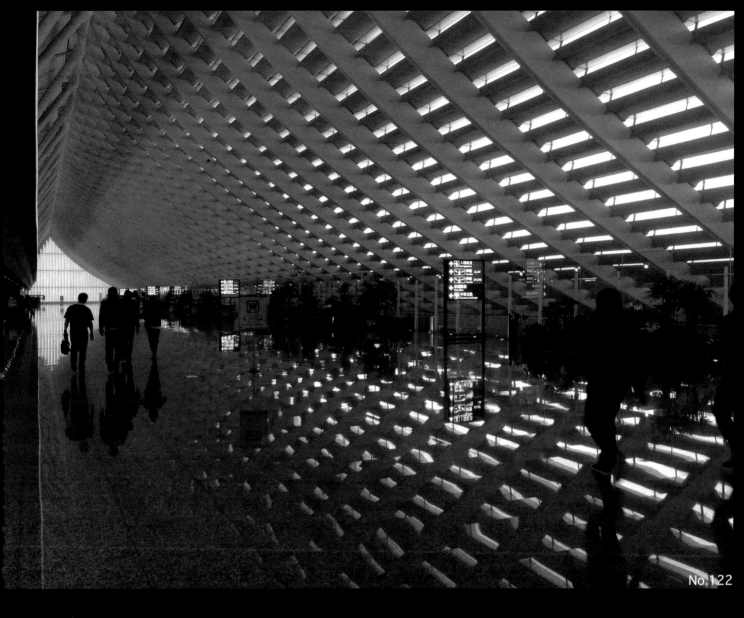

No.122「燈籠式建築」

改裝過的桃園機場一航廈各方面都進步了，

出入海關的穿堂中極簡的造型、單純的線條、

整齊排列的紋理和複沓的節奏，

彷彿是被織出來的光線，

彷彿是格拉斯的低限音樂，

也像一次視覺的按摩。

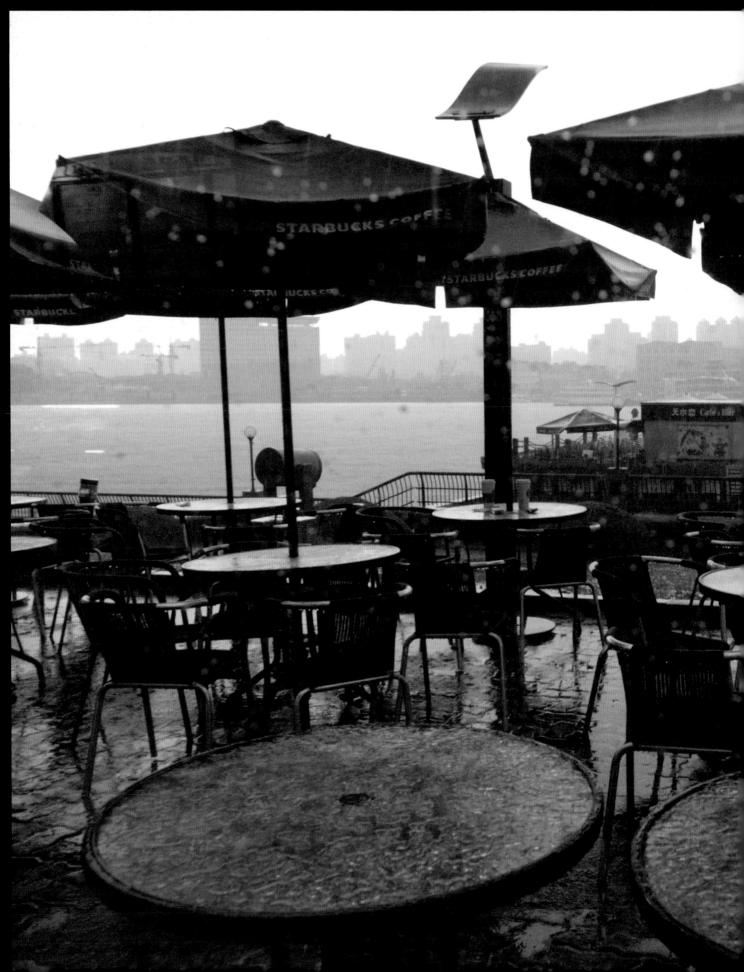

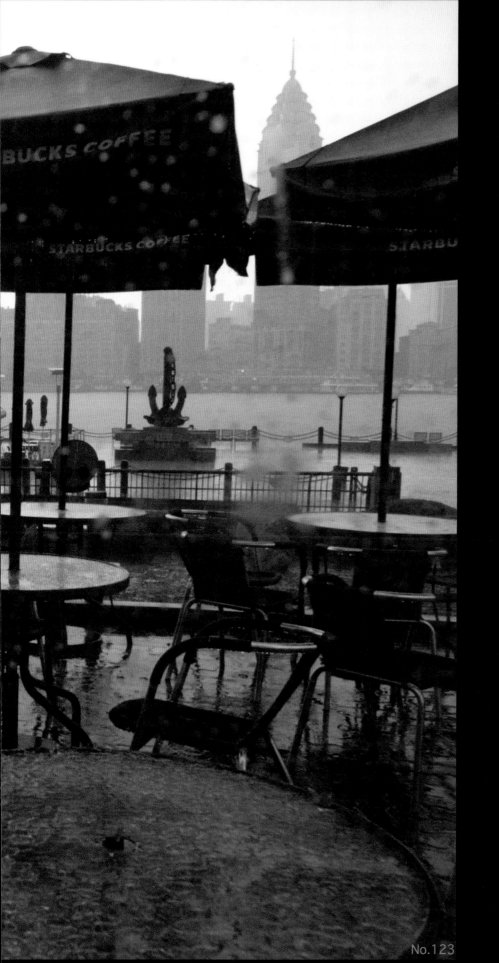

這張好像咖啡廣告的懷舊照片，其
實是 2006 年我在濱江大道拍攝的。
起初露天咖啡座的一切都很正常，
但是來了一場大雨就把所有的顏色
都沖掉了！
天空的顏色、大地的顏色、都市的
顏色和相機裡的顏色，
幾乎都消失。
讓人覺得這一場突如其來的大雨，
像異次元時空的一次空襲。

接下來的跨頁照片，
我把相關說明彙整於 208 頁以後。

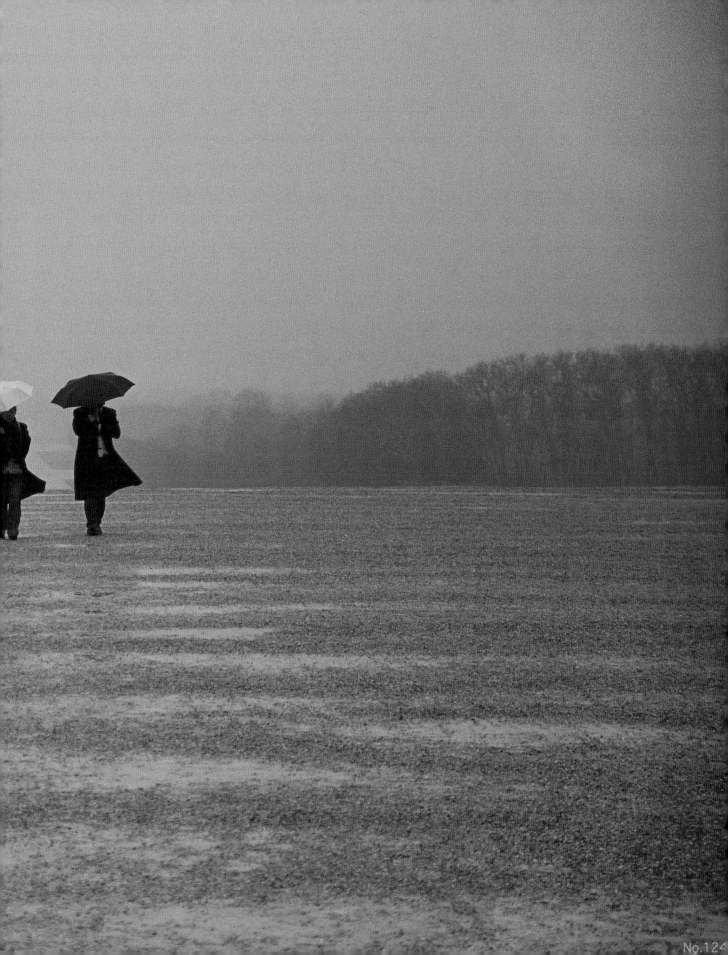

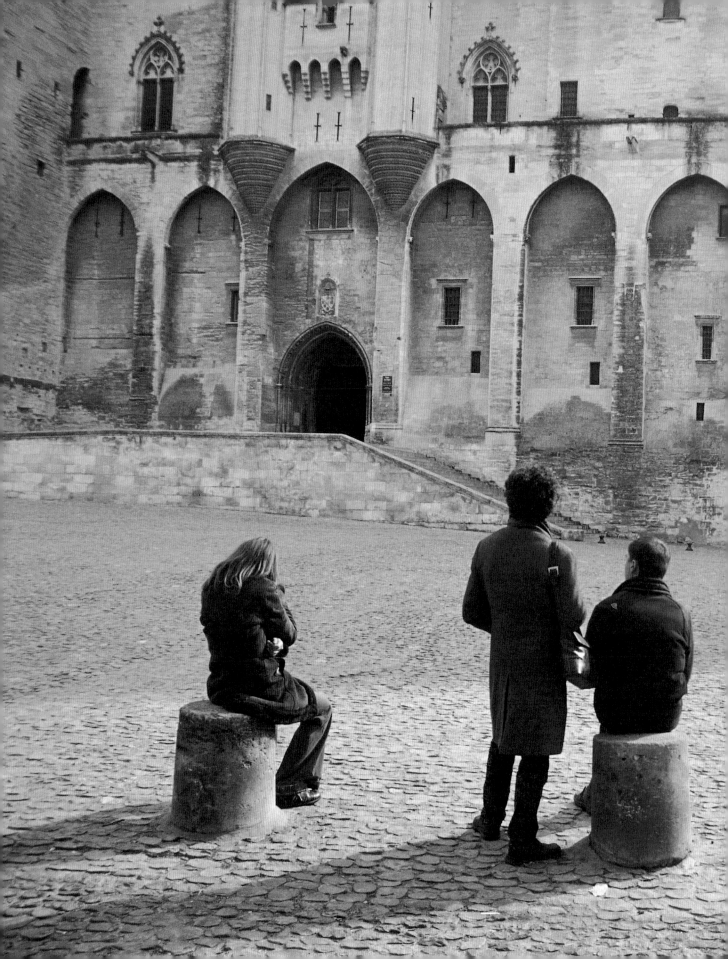

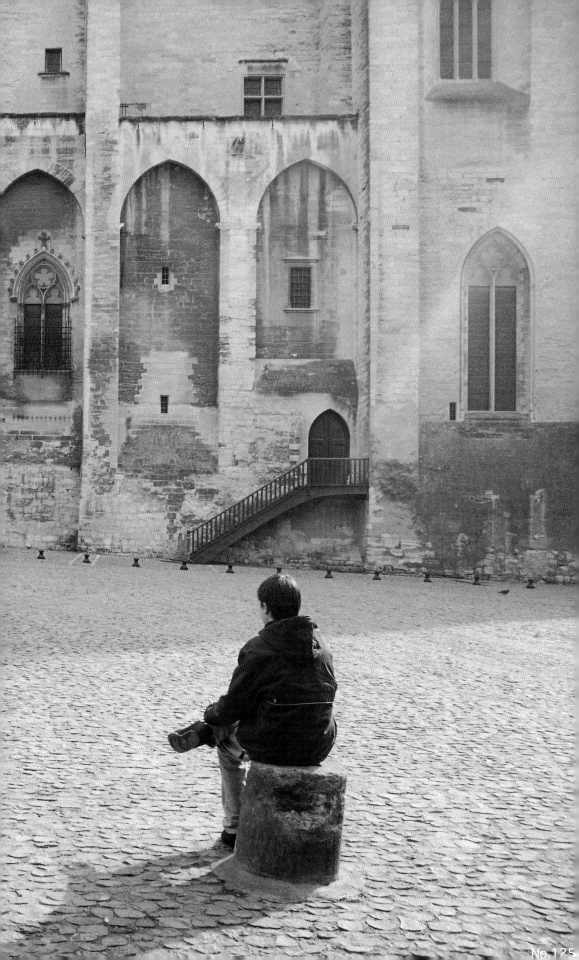

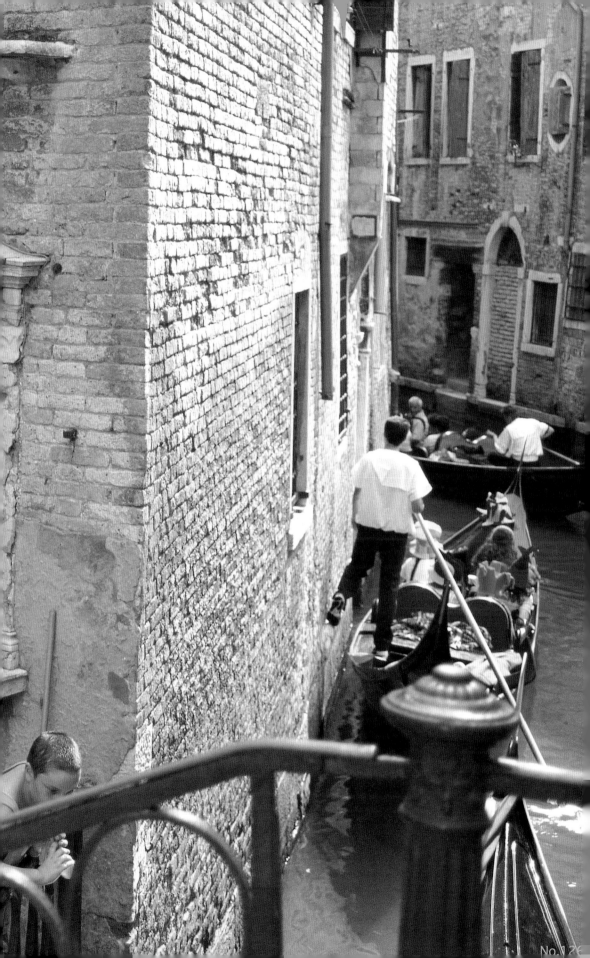

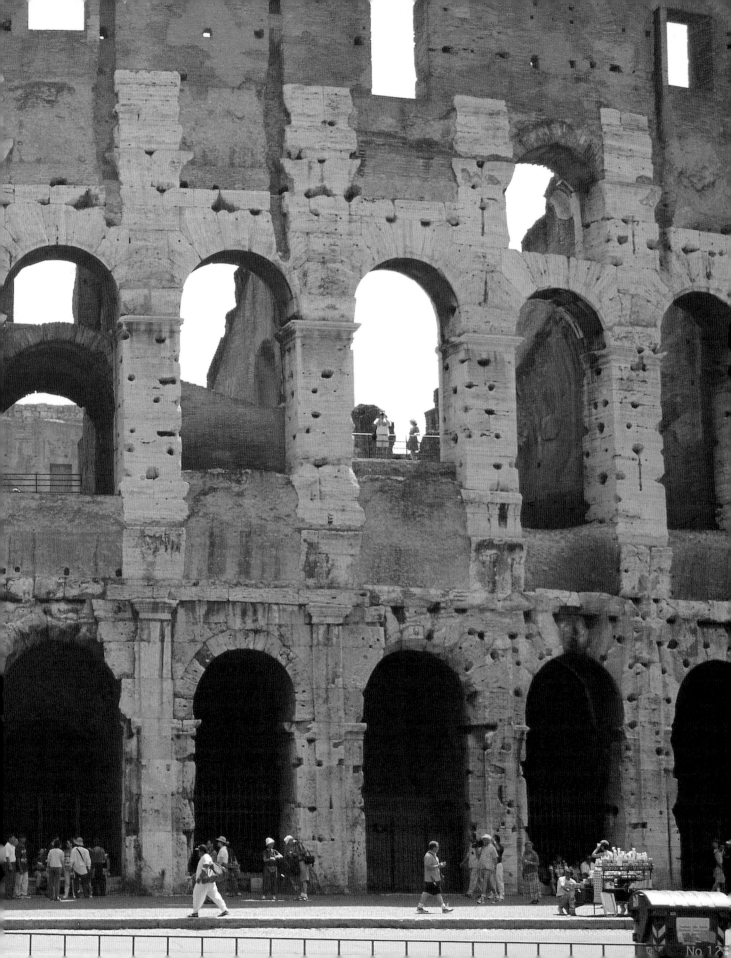

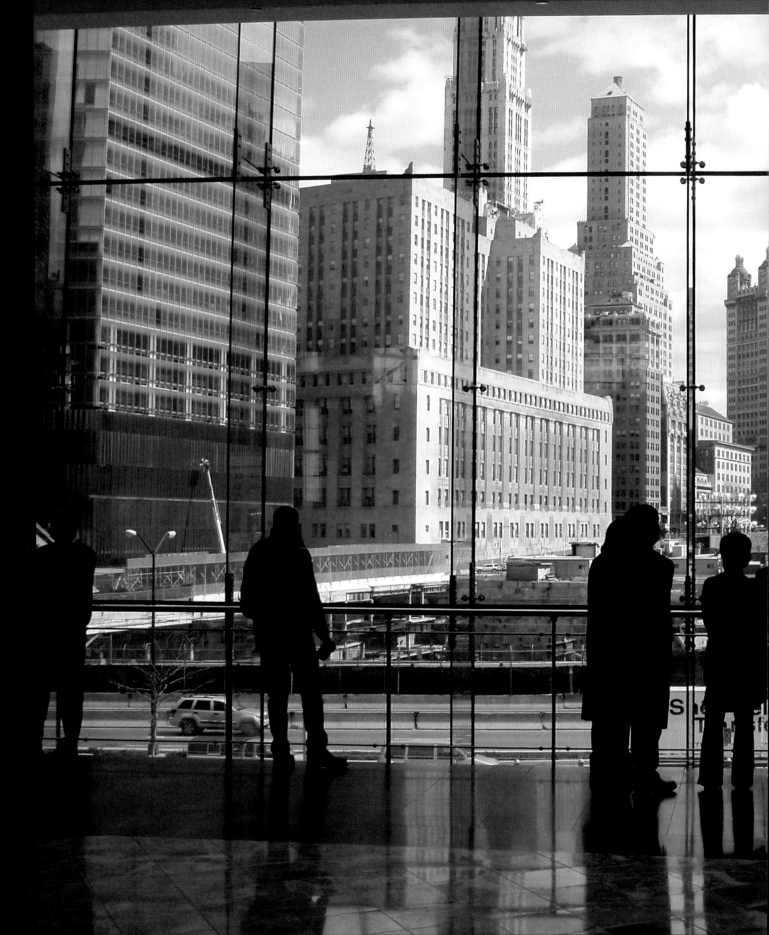

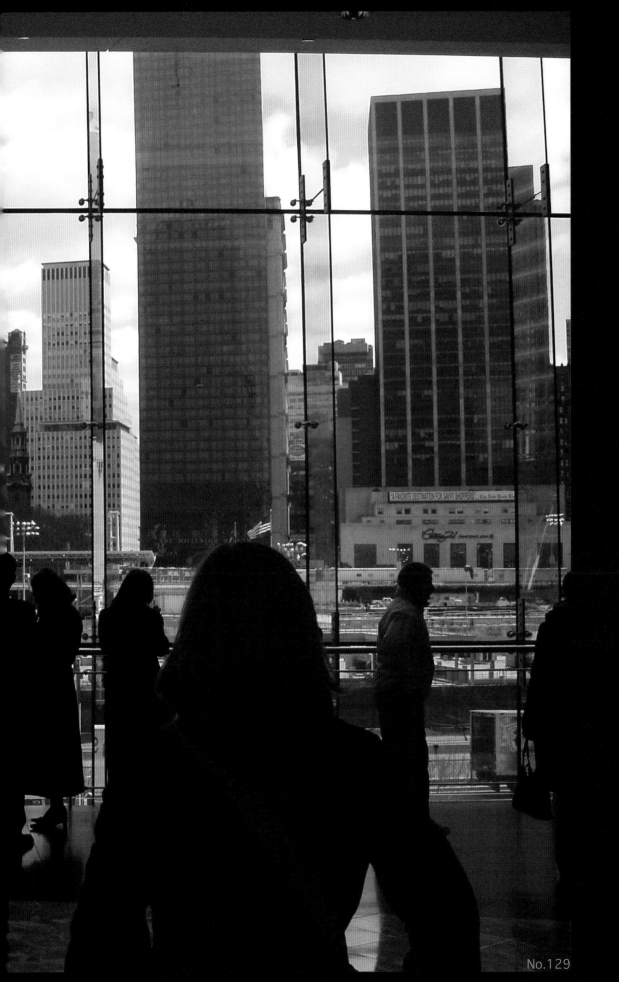

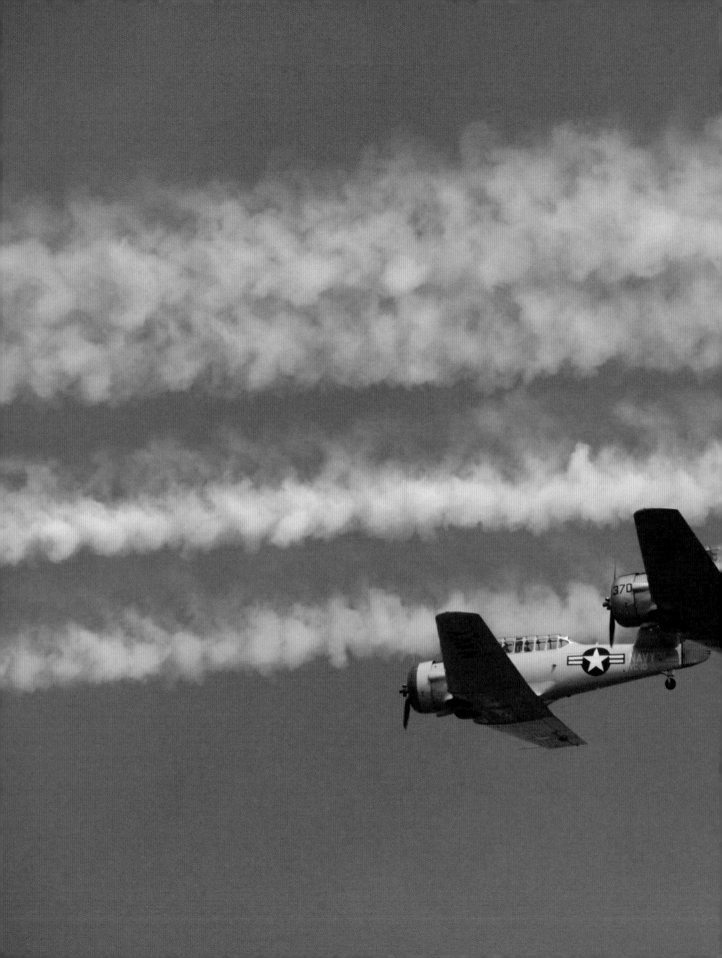

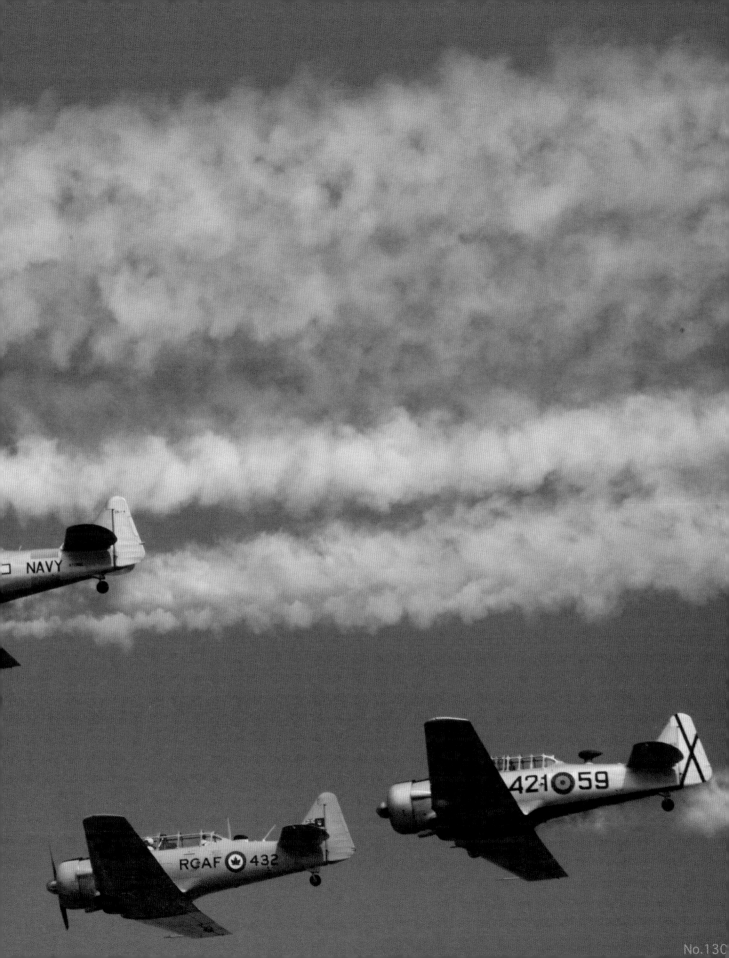

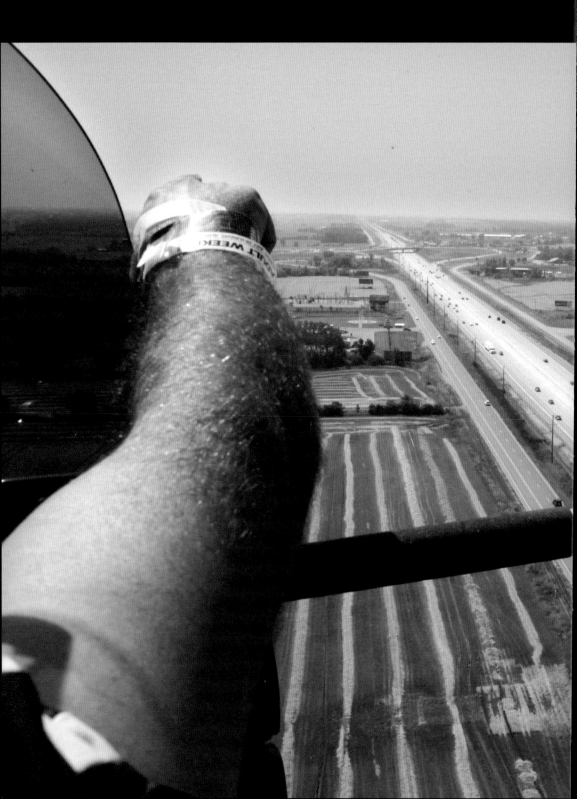

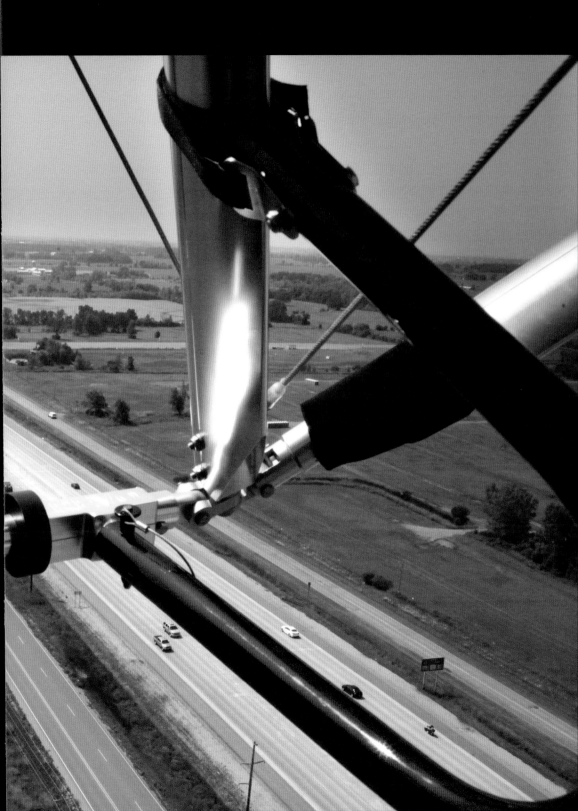

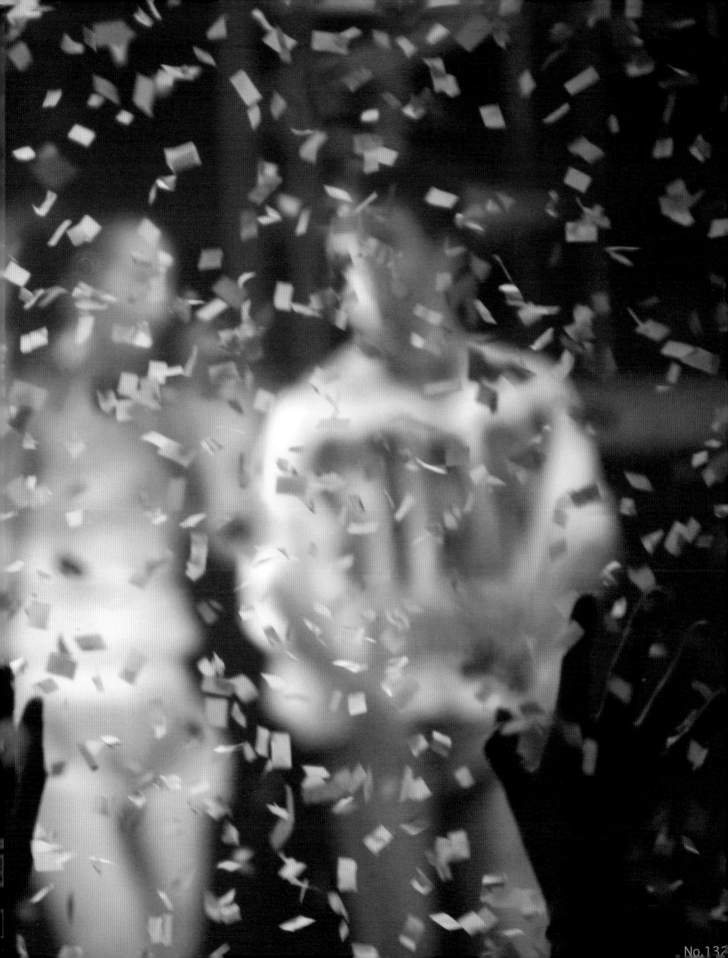

No.132

No.124「凡爾賽花園」

在攝影中，除了我前面所提鏡頭的四種根性之外，
去挑戰某些「可預測性」的宿命，影像的宿命，
也是我主要的創作動力。也屬於第五種的「趨己性」。
因此，當面對極富盛名的凡爾賽宮時，
我一方面把握機會把所有該入鏡的著名景物，例如：
大理石院、狩獵行宮、戰爭 、鏡廳等等
一一攝取，以示到此一遊外，
還是忍不住溜到因為下著大雨而人跡罕至的後花園，
去感受一下我第一本詩集《畫冊》封面主要的靈感來源。
另一個來源是電影《去年在馬倫巴》。
在彼、某種過度寬敞、過度規劃、過度人工化而顯得冷冽、荒涼的
私密空間成為疏離心境最精確的象徵。
我遠離人群，冒著雨，越走越遠，
去拍攝一對撐著傘遠遠走來的男女。

No.125「放空」

在亞維儂住過七個教宗的教皇宮裡，
幾個年輕遊客面對空曠的廣場在聊天。
我看了他們許久，覺得這整個情境頗有意思，
便拍下這張似乎有點「什麼也沒有」的畫面。
我一直找不出適當的言詞來描述我當下被觸動的念頭，
但是在心裡頭這個畫面始終揮之不去，
帶著一點心照不宣的幽默感，和一絲詭異。

No.126「陰陽面」

在窄窄的運河短短的橋上拍東西，
你會發覺威尼斯實在迫促擁擠，
最公共性的空間和最私密的居住空間
往往近在咫尺、緊貼在一起。
因此這張照片裝進許多東西，
像一個深景深的電影畫面。

No.127「歐洲客廳」
威尼斯的聖馬可廣場應該再也看不到這樣的景觀了！
在整修總督府的期間，為了不至於破壞廣場整體的觀瞻，
當地的工程部門複製了一幅尺寸和實景一樣的超大輸出
把那些施工的圍籬和工作現場都遮掩起來。
於是我們看到兩個幾乎一樣的風景撞在一起，而且沒有對齊。
但是我相信如果沒有看到這則圖說的話，
除非是很細心的讀者，否則除了感覺到這張照片怪怪的，
或者以為是兩張照片拼在一起，
真的很難看出這令人困惑的景象的端倪。

No.128「眼眶的極限」
我在羅馬競技場裡鑽上鑽下、進出了很多次，
過動的想像力一直在腦海中重現當年的格鬥士和各式動物。
遠遠聽到觀眾席上歡聲雷動，懷著忐忑不安的心，
走出甬道，迎向亮晃晃的生死舞台的情境。
但是豔陽造成的暑熱之感始終揮之不去，
幾個原因湊在一起，會讓你不想再看東西：
溫度、人潮、和心情混亂、草率的參觀動線，
特別是龐大、高到必須費力抬頭的建築體。

No.129「現場」
離開紐約多年之後重返，
主要的目的地之一竟然是九一一後世貿大樓的廢墟，
實在令人感慨萬千。
在那次事件以後，美國和世界都變了很多，
我看待美國也跟留學時代很不一樣了。
蒼海正以越來越快的速度變為桑田。
如同這片令人怵目驚心的廢墟如今也不在了，
早在本書出版之前，新的大樓就已矗立在彼。
此刻驀地發覺，多年下來我的許多照片已成為歷史照片了。

No.130「飛行」

我原本把這張照片分在「趨群性」那裡。

跟人有關係的，當然也包括人類的活動。

人類在地球上可以進行的活動實在是太多了！

我忍不住把建築，以及人類和空間的關係，也包括進來。

甚至忍不住炫耀這一張飛機的照片。

那是我在世界輕航機聖地奧許卡許（Oshkosh）的航空展拍攝的。

後來改變主意把它放到「趨己性」的原因是：

這個航空展不僅僅是一個人類的活動，

它還很稀罕的表現出我的性格與興趣的其它面向，

而且連結著許多非常私人的記憶。

我曾經於三十年前在美國留學時，就去瞻仰過奧許卡許航空展。

三十年後為了幫友人C的台創公司規劃輕航機機場，

又專程去考察了一次。

這一次待了較久，也看得更為仔細，幾乎每個展場、每個攤位、

每場空中表演都沒有錯過。

這個以業餘飛行為核心的全世界最大的航空展，知名度似乎不高，

每年卻吸引五十多萬觀眾，和不可思議的，上萬架的小飛機前來共襄盛舉。

當我們看著一望無際的跑道兩旁，和幾乎可以用得到的草地上，

停滿了無數的、各式各樣的小型飛機，開車穿行很久都看不完，

那種震撼是無與倫比的。

這一切活動、表演、商機、科技、資產與傳統竟只是起源於一群美國人

對於飛行的浪漫憧憬與嗜好，但是它呈現出來的資源、熱情、組織與

知識力，許多一流國家都比不上。

想知道美國最厲害的，深植於民間的國力嗎？

我真的很希望多一點人來見識奧許卡許航空展。

當然，更有看頭的大飛機、軍用飛機、特殊飛機在此也不會缺席。

但是商業色彩，或應該說，政府色彩和軍工業色彩遠為淡泊，

飛行的夢想、以科技成就飛行的夢想，

一直是主導這個航空展的基本精神。

由於都是愛好飛行的人前來參加，男女老少都有，
活動項目以各式講座和教育推廣為主，
加上當地有個很棒的航空博物館，所以瀰漫著濃濃的人文氣息。
奧許卡許的表演項目裡，骨董飛機的項目也特別多。
甲骨文公司所贊助的骨董單翼機的特技飛行就令人印象深刻。
而這四架 T6G 戰鬥機低空掠過的表演我也很喜歡。
挑這張照片的主要原因，是它我比我想像得來的清晰，
現場感十足，令人有跟他們比翼齊飛的快感。

No.131「鳥瞰」
奧許卡許航空展設有一個超輕航機的專區。
各式各樣像風箏、蜻蜓或鳥類的飛行玩具就在這一大片美麗的草地上爭奇鬥豔。
Ultralight 的定義各國不一，原則上座位不超過兩人，連人帶油總重量
不超過五、六百公斤，售價從最陽春的一萬多到二十幾萬美金都有。

為了行銷，大部分的超輕航機都可以試乘。
這架勁酷時尚的 Revo 動力三角翼就帶我去試飛，
我們沿著四十四號公路向南兜了一圈，
俯看了威斯康辛湖濱地區的美景，
還有地面上密密麻麻的拖車、帳棚、小飛機。
像這類的飛行，我把它稱為「到天空騎單車」。

No.132「Enchor」
這張照片拍自於蔡依林的演唱會。
在香港時陪 J 和羅盈到紅磡體育館去看的。
我並不常看這類型的表演，也沒辦法那麼專注、投入，不時東張西望，
但反而因此客觀地感受到表演者的專業、賣力與認真。
通常看到這樣的照片就會想起掌聲，
這也是我把它放在這裡的理由吧？
我的攝影之旅已到尾聲，
是該出去拍新照片的時候了！

如果這是一本攝影集，

這大概是有史以來最嘮叨的攝影集了。

從頭到尾，我都在訴說著、解釋著各種創作或按下快門的動機與樂趣；

為此還提出了按下快門的五種美學衝動：

趨光性、趨異性、趨根性、趨群性與趨己性；

甚至到了結尾的時候還要寫個結語。

其實本書到此已經沒有任何照片可以拿來說了。

《遠在咫尺》的文字表現方式，寫到一半時我就開始後悔。

我太習於自我詮釋了，太習於透過書寫要去整理自己當下想到的東西。

而這些動作對於我的意義卻是大過對讀者的。

本來，照片說話時文字最好閉嘴，或者只提供最基本的資料與訊息，

但是，這就是做為創作者的我真實的創作歷程——永遠在反覆辯證、想東想西。

最後的結果，我想大家都不得不承認，

如果這是一本攝影集的話，它真是一本典型的羅智成攝影集。

也許是因為他想帶給你更豐盛的閱讀體驗，

也許他想透過夫子自道提出他對視覺美學的看法，

也許他信心不足，一直想解釋自己。

但是我相信，

如果還會有下一本攝影集的話，他應該不會再這樣做了。

前後掃了四百多張照片，最後用了一三七張；圖片調來調去、文字東改西改，

有些地方總字數還要不多不少；黑色邊框裁切不準就很可怕；

跨頁的圖要能攤平、對齊……

很累，弄得大家也很累。

無論如何，我希望盡可能完善地與你分享我曾經目擊的世界。

這個過程，自始至終，非常痛快。

2016 年春天

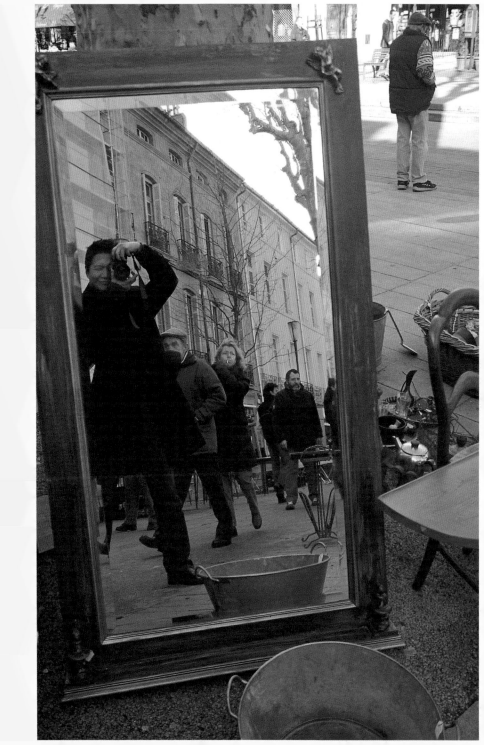

當代名家・羅智成作品集2
遠在咫尺：羅智成攝影之旅

2016年6月初版　　　　　　　　　　　　　　　　　　　　定價：新臺幣850元
有著作權・翻印必究
Printed in Taiwan.

著　　　者　羅　智　成
總　編　輯　胡　金　倫
總　經　理　羅　國　俊
發　行　人　林　載　爵

出　版　者　聯經出版事業股份有限公司　　　叢書編輯　陳　逸　華
地　　　址　台北市基隆路一段180號4樓　　企劃設計　羅　智　成
編輯部地址　台北市基隆路一段180號4樓　　封面攝影　羅　智　成
叢書主編電話　(02)87876242轉224　　　美術編輯　江　宜　蔚
台北聯經書房　台北市新生南路三段94號
電　　　話　(02)23620308
台中分公司　台中市北區崇德路一段198號
暨門市電話　(04)22312023
台中電子信箱　e-mail：linking2@ms42.hinet.net
郵政劃撥帳戶第0100559-3號
郵　撥　電　話　(02)23620308
印　刷　者　文聯彩色製版印刷有限公司
總　經　銷　聯合發行股份有限公司
發　行　所　新北市新店區寶橋路235巷6弄6號2樓
電　　　話　(02)29178022

行政院新聞局出版事業登記證局版臺業字第0130號

本書如有缺頁，破損，倒裝請寄回台北聯經書房更換。　　ISBN　978-957-08-4745-1 (精裝)
聯經網址：www.linkingbooks.com.tw
電子信箱：linking@udngroup.com

國家圖書館出版品預行編目資料

遠在咫尺：羅智成攝影之旅/羅智成著 .
初版 . 臺北市 . 聯經 . 2016年6月（民105年）.
216面 . 21×26公分（當代名家・羅智成作品集2）
ISBN　978-957-08-4745-1（精裝）

1.攝影集

958.33　　　　　　　　　　　　　　105008114